"十四五"职业教育国家规划教材

书法教程

梁腾昆 主编 （第二版）

清华大学出版社
北京

U0360931

内 容 简 介

本书介绍中国书法的基本常识，阐述中国汉字之所以成为一门独立的艺术，是因为汉字里有象形的因素以及特有的书写工具，帮助大家从本质上了解中国汉字成为艺术的缘由，跳出盲目练字的怪圈，按照书法的规律进行学习与探索。本书主要内容包括：文房四宝、书法作品的格式和章法；毛笔楷书的书写姿势与执笔方法、基本笔画、结构规律及学习方法；中性笔的执笔方法，中性笔楷书的基本笔画、偏旁部首、结构特点和练习途径等知识，最后还附有毛笔书法和中性笔书法经典临摹范本，让学生直接在书中找到合适的法帖进行学习。

本书可作为中学及大中专院校书法课程的教学用书，也可作为书法爱好者的自学用书。

图书在版编目（CIP）数据

书法教程 / 梁腾昆主编 . —2 版 .—北京：清华大学出版社，2022.4（2025.1 重印）
ISBN 978-7-302-60467-9

Ⅰ . ①书⋯　Ⅱ . ①梁⋯　Ⅲ . ①汉字—书法—教材　Ⅳ . ① J292.1

中国版本图书馆 CIP 数据核字 (2022) 第 051422 号

责任编辑：杜　晓
封面设计：刘艳芝
责任校对：李　梅
责任印制：沈　露

出版发行：清华大学出版社
　　　　　网　　　址：https://www.tup.com.cn, https://www.wqxuetang.com
　　　　　地　　　址：北京清华大学学研大厦 A 座　　　　　邮　　编：100084
　　　　　社 总 机：010-83470000　　　　　邮　　购：010-62786544
　　　　　投稿与读者服务：010-62776969, c-service@tup.tsinghua.edu.cn
　　　　　质量反馈：010-62772015, zhiliang@tup.tsinghua.edu.cn
印 装 者：北京博海升彩色印刷有限公司
经　　销：全国新华书店
开　　本：185mm×260mm　　　印　　张：8.5　　　字　　数：176 千字
版　　次：2019 年 8 月第 1 版　　2022 年 4 月第 2 版　　印　　次：2025 年 1 月第 10 次印刷
定　　价：55.00 元

产品编号：097116-02

前　言

　　书法是中华民族优秀传统文化中一颗璀璨的明珠。中国书法源远流长、博大精深，蕴含着传统美学的精神，是物化了的中国传统文化。甚至有学者说："书法是中国文化核心的核心，是中国灵魂特有的园地。""汉字起源于'近取诸身，远取诸物'的'天''地''身''物'——社会生活。它是劳动人民创造、使用，经过'巫'或'史'搜集、整理、加工、推广过的。它以象形为基础，由图画符号演进而来。"汉字与其他文字一样，是记录语言、传递信息的工具，本来以符号记录功能为主的汉字书写，自东汉时期就开始超越了实用功能，开始向艺术的形式发展，书法艺术成为自觉的追求。

　　如今，随着计算机的普及，电话、短信、各种聊天软件取代了书信，人们用笔写字的机会变少，加上整个社会对书法教育的忽视，导致了青少年书写水平整体下降，这种状况不容乐观。

　　党的二十大报告中指出："我们要传承中华文化，满足人民日益增长的精神文化需求。"作为一个中国人，学习作为国粹之首的书法、提高对书法的认识势在必行，特别是当代学生，有责任、有义务继承这一国粹。通过练习书法，了解我国书法艺术，掌握书写的原则与方法，不但可以写出一手规范、美观的汉字，还能提高艺术修养，同时对培养自己良好行为习惯和多方面的能力都将大有裨益。

一、学习书法可以提高自己的观察能力

　　学习书法的主要方法是临摹碑帖。在临摹之前，必须认真对字帖进行观察、分析，即"读帖"。唐代的孙过庭在《书谱》中说："察之者尚精，拟之者贵似。"意思是对范字观察要细致，临摹时贵在逼真。南宋的姜夔在《续书谱》说到，"余尝历观古之名书，无不点画振动，如见其挥运之时"，意思是：我曾经看过很多古代法帖，一点一画都呈现起伏运动的形态，透过字里行间，仿佛见到古代书法家现场挥毫的情境。因此，读帖要注意全面、准确、细致，不遗漏任何细节，从点画、结构、布局

都要深入细致琢磨，大小、长短、粗细、曲直、方圆等，都要看清楚。除了把握"形"外，还要透过"形"来体会神韵。书法虽然是抽象的，但字迹中浮现的书者的形象却非常具象，由表及里，照见灵台行藏。所以，在书法学习过程中，我们的手、眼、脑并用，认真观察、细心比较，找出特点，入心入脑，经过长时间的临摹，书法水平提高的同时自己的观察能力也会相应得到提高。

二、学习书法可以培养自己的辩证思维能力

书法中有哲理，充满辩证法，如运笔的轻重、提按、快慢，用墨的浓淡、枯润，线条的粗细、刚柔，结构的大小、欹正，章法的疏密、开合等。只有处理好这些矛盾，把矛盾辩证统一在一个字乃至一幅作品之中，才能使作品轻重互现、正奇相激、阴阳调和，让人玩之无穷，味之不厌。被称为"天下第一行书"的《兰亭序》中，"之""以""不""其""亦""于""怀"等字多次反复出现，但都有变化，特别是"之"字，文中共有 20 个，却无一雷同，可谓精彩纷呈，千变万化。把这些字抽取出来放在一起进行分析、比较，就会发现作者在线条的粗细、连断，字形的长扁、欹正，结字的虚实、开合，运笔的提按、迟疾等方面极尽变化之能事，真正做到稳而不俗，险而不怪，充分反映出作者的超人智慧和深厚功力，也说明作者的思维发散量是巨大的。我们在临摹学习中，通过慢慢体会古代书法家对线条、结构、谋篇营造的处理，可以潜移默化地改变自己的思维条理、步骤、维度……因此，学习书法是培养我们的辩证思维能力的极佳途径。

三、学习书法可以培养自己的审美能力

书法是一门高雅的艺术，它抽象了天地万象之形，融入了古今圣贤之理。学习书法，可以净化心灵、开阔心胸、提高审美水平。好的书法作品可以把长短、疏密、粗细、曲直等不同的线条巧妙地组合起来，让点画之间、字与字之间、行与行之间顾盼映带、气脉相通、疏密有致，使人一眼望去，黑、白、灰分明，格调一致，有整体感和节奏感。大家只要按照本书讲授的方法练习，先把字写得正确、规范、整洁、美观，慢慢就会感受到汉字的无穷魅力：或沉雄豪劲，或清丽和婉，或端庄厚重，或高逸幽雅，我们在临习中就会受到熏陶，感情为之渗透，心绪为之改变。随着对书法探索的不断深入，大家对美的感受力、感悟力、分辨力以及创造力都会增强，审美能力也会逐步得到提高。

四、学习书法可以培养自己的意志力

青年学生正处于长身体的阶段，朝气蓬勃，青春焕发，富于理想，但通常做事难以持之以恒，而这个缺点是可以通过学习书法来逐步改善的。当一个人专注练习书法时，屏息凝神，心手双畅，忘记了时间，不但遇见更安静的自己，还可以养气。孟子说，"吾善养吾浩然之气"，此气至大至刚也，"浩然之气"是一种向上的精神力量，一种吃苦耐劳的

精神。东晋书法家王羲之学书使池水尽墨，唐代虞世南晚寝被中画腹，唐代怀素苦于无纸，想到用芭蕉叶作纸临习等小故事，无疑都是对我们很好的激励和鞭策，他们刻苦学习的精神非常值得大家学习。俗话说人生不如意事十之八九，做任何事都会遇到困难，只要有恒心、有毅力、有耐心坚持下来，一定会克服困难，取得成功。从这方面来说，书法学习的意义超出了练字本身，它在培养良好的意志品质方面起到了不可估量的作用，对学习者今后的学习和工作都会产生积极的、深远的影响。

五、学习书法可以培养自己良好的道德情操

书法是中华民族的国粹，从最初文字的形成，到书法艺术的日臻完善，有着悠久的发展史。汉字也是一种文化，对于一个民族来说，文字更具有一种凝聚力。因为每一个汉字都积淀着中华民族几千年的睿智与精髓，更凝聚着一种民族精神。学习书法，就是了解民族文化，体验民族的情感以及民族的精神。在这悠久的文字长河中，有不少品学兼优的大书法家，他们高尚的品格都是我们学习的楷模。我们在一遍一遍与古人的交流中，了解这些经典名帖所蕴含的文化，感受祖国悠久的历史和灿烂的文化，有利于激发我们的爱国情感，这与我们当今的教育理念是相符的。

因此，学习书法，不只是多一项技能，更重要的是提升自己的艺术修养，提高自己的素质，培养自己的意志品质和良好的道德情操，从而增强自己的软实力！

<div align="right">

梁腾昆

2022 年 1 月

</div>

目　录

第一章 中国书法基本常识

第一节 中国书法的形成

有很多人问我，汉字书法为什么能够成为一门独特的艺术呢？要回答这个问题，需要先和大家谈谈书法艺术形成的土壤。汉字是从大自然中概括和抽象而来的，如甲骨文就有着极强的概括性和表现的灵活性，如图1-1所示。汉字从现实的摹写到意象的追求，虽然越来越抽象，但象形的"因子"没有改变：点在不同的象形字中象征不同的东西，在"母"字中象征乳房，在"雨"字中代表雨点，在"江"字中则为流水。世界上很多文字都起源于象形文字，如古巴比伦、古埃及都使用象形文字。在古埃及象形文字中，有的文字十分繁杂，例如，古埃及克莉奥帕特拉女皇的名字，竟要用十一个图形拼成。因此，不得不演变出表意的图案和线条结构，发展为以后的腓尼基文（见图1-2），直到拼音文字。

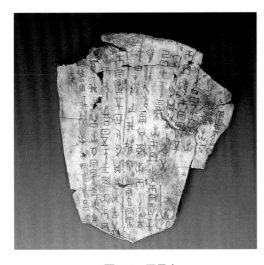

❖ 图1-1 甲骨文

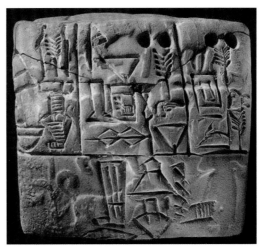

❖ 图1-2 腓尼基文

我们的祖先善于联想、抽象和概括，从自然界万事万物的变化发展中提取客观规律和法则，很巧妙地简化了文字，由繁杂趋向简约，由象形性趋向符号性，由表意性趋向表音性，由装饰性趋向写意性，但汉字特殊的结构，也就是汉字里面象形的因素没有改变。正如东汉许慎《说文解字》中所说："古者庖牺氏之王天下也，仰则观象于天，俯则观法于地，

视鸟兽之文，与地之宜，近取诸身，远取诸物，于是始作易八卦，以垂宪象。"由仰观俯察、远近取舍而形成的汉字抽象中还有象形，有象形的文字就具备了艺术的基础。有象形因子的汉字便于书法家用字的结构来表达物象的结构和生机勃勃的景象。书法家写出来的不仅是一个表达概念的符号，更成为中国人表现宇宙生命的方式之一。例如，古人在写"崩"字时往往上下两部分皆倾斜取势，不似山之形，但却将山崩之状表现得淋漓尽致，如图1-3所示。我们应该感恩古圣先贤们耕耘了这么深厚肥沃的艺术土壤，给书法艺术家开辟了纵横驰骋的天地。

❖ 图1-3 "崩"

汉字能够成为艺术品的另一个因素就是中国特有的毛笔。毛笔的毛制作成圆锥状，这样写出的线条能粗能细，墨色可浓可淡、可枯可润，有骨有肉，生命感较强。书法是东方哲学精神培育起来的寄寓各种玄思妙想，种种人生感慨的载体。书法似高山坠石、千里阵云、似兰竹、如惊蛇入草，可它又非云石、非兰竹、非蛇，书法虽不能再现，却能反映自然的生命活力和秩序。毛笔满足了书法家充分表情达意的需要，同时赋予书法家格调素养和精神内涵，因而成就了优秀的书法作品。

毛笔写出的字都是书法艺术吗？肯定不是。美学家宗白华说："用笔有中锋、侧锋、藏锋、出锋、方笔、圆笔、轻重、疾徐等区别，皆是运用单纯的点画而成其变化，来表现丰富的内心情感和世界诸形象。"所谓的中、侧、藏、露、方、圆的笔法，离开了中国的"惟笔软则奇怪生焉"（[东汉]蔡邕《九势》）的毛笔就无法表现。但是若不遵循毛笔自身的性能去运笔，也无从表现丰富的内心情感和世界诸形象。书法的媒介主要是毛笔，北京大学教授陈旭光指出"艺术家若是不把他的所思所想付诸'手中之笔'，通过具体的艺术媒介和手段凝结定成艺术文本，则这一切还都是空的。若是仅仅停留在想象阶段，可以说人人都是艺术家。但之所以有人是艺术家，有人成不了艺术家，正是因为不是人人都得经受艺术语言这一'试金石'的检验"。

那么，书法怎样表现"心迹"和世界诸形象的呢？答案是通过巧妙地运用毛笔的弹性来实现。那么，书法家如何驾驭毛笔呢？为了说明这一问题，我们先来了解吹笛子的原理。吹笛子的艺术家，手中拿着竹笛，用嘴吹气，气流冲撞竹笛壁发出乐音。乐音的抑扬、顿挫、高低与艺术家胸腔发出的气流有关，气流要符合笛子的音响特性，要顺应音响规律，这样艺术家才能吹出一曲曲优美动听的乐曲。同理，给你一支毛笔，你就得用相应的执笔方法让全身的"巧力"从臂到腕再贯注在毫颖上，并能敏锐地感觉到毛笔尖的弹性，借助提按转折，快慢顿挫等手法，加大或减小毛笔与纸的接触面，从而表达出形态各异的线条，创作出中国特有的、丰富的艺术作品。但一切艺术中的法，要灵活运用，从有法到无法，表现出艺术家独特的个性与风格，才是真正的艺术。书法艺术不仅是线条组合的书法形象，

更是笔墨对生命力的表达，饱含着主观情感和生命意味。如果僵化地理解笔法，机械地运用笔法，缺乏深厚的见识修养和人格精神，只能写出具有实用性的文书，不可能创造出高格调的书法作品。

作为学生，应该了解中国汉字成为艺术的缘由，按照书法的规律去学习和探索，避免走弯路。

第二节　中国书法书体的演变

汉字源远流长，是世界上至今唯一从未中断的方块表意文字，我们的祖先从结绳契刻记事开始，朝表意符号化发展，逐渐演变为汉字。中国书法书体演变的顺序是：甲骨文、大篆、小篆、隶书、草书、楷书、行书。

一、甲骨文

公元1899年，王懿荣发现中药"龙骨"上面刻有中国古文字——甲骨文，它是至今为止发现最古老的一种成熟的中国文字。

甲骨文产生于商代中后期，又称为"甲骨卜辞"、"殷墟文字"或者"龟甲兽骨文"，是商代用于占卜记事而在龟甲或兽骨上契刻的一种古老的文字。这种文字笔画均为单线条，尖利直拙，瘦挺有力，有方有圆，有肥有瘦，字形多是不够固定，异体字繁多，造字上"六书"皆备，以象形、会意字为主，布局多为纵行，布局错落，大小不一，疏密有致。从书法的角度上看，甲骨文已具备了书法的用笔、结字、章法三要素。

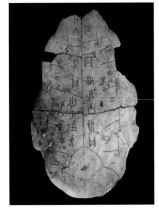

❖ 图1-4　甲骨文

甲骨文（图1-4）的出现，奠定了我国书法艺术的基础，标志着我国文字的产生。

二、大篆

大篆是西周晚期至春秋战国之间盛行的字体，包括金文与籀文。金文（图1-5）是铸造在殷商时期与周朝青铜器上的铭文，古代称铜为金，故铸刻在青铜器上的文字叫做金文，

又叫钟鼎文、铭文。籀文与秦篆相近，以周宣王时的太史籀所书而得名，字形的构形多重叠，籀文的代表作为石鼓文（图1-6），它是流传至今最早的石刻文字，为石刻之祖。

 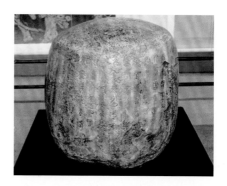

❖ 图1-5 《大盂鼎》金文　　　　　　　　❖ 图1-6 石鼓文

大篆是由甲骨文演变而来，在大篆中仍保留甲骨文方扁的体态，用笔多为圆笔，笔致多曲；线条质感较强，变化丰富；特点均匀齐整，圆转流畅。大篆与甲骨文比较有两个不同的区别：一是线条化，粗细不匀的线条变得均匀柔和，它们随实物画出的线条简练生动；二是规范化，字形结构趋向整齐，逐渐离开了图画的原形，奠定了方块字的基础。

三、小篆

春秋战国时期，诸侯割据，各国的汉字出现了繁简不一、一字多形的情况。公元前221年秦始皇统一六国后，推行"书同文，车同轨"，统一度量衡的政策，由丞相李斯负责，在秦国原来使用的大篆的基础上，进行简化，使之整齐划一，这种字体就是小篆，此举在中国文化史上是一伟大功绩。小篆阶段，象形意味削弱，文字更加符号化，字体呈长方形，轮廓、笔划、结构定型，笔画横平竖直，圆劲均匀，粗细基本一致，结构平衡对称，上紧下松。小篆代表作是李斯的《泰山刻石》（图1-7）和《峄山刻石》。

❖ 图1-7 李斯《泰山刻石》

四、隶书

篆书结构复杂，不便抄写，汉代一些社会底层的文书在大小篆原有的基础上，削繁就简，变圆为方，形成新的书体，由于创新这些书体的人地位低下，属于"隶役"，故其所书，亦因之名为"隶书"。隶书字形多呈宽扁，横画长而竖画短，讲究"蚕头燕尾""一波三折"。隶书是改造象形为笔画化的新文字的开始，它的出现，使汉字不再复杂难认。隶书的出现是汉字发展史上一个重要的里程碑，完成了古文字向今文字的演变。

隶书代表作有汉桓帝延熹八年（公元165年）的《华山庙碑》、汉灵帝建宁二年（公元169年）的《史晨碑》、汉灵帝中平二年公元（185年）的《曹全碑》、汉灵帝中平三年（公元186年）的《张迁碑》（图1-8）等。

五、草书

最早的草书叫章草（图1-9），诞生于汉代，它是由隶书快写演变而成，其特点多体现在横画之末，依然上挑，它虽字字独立，但每字笔画之间，却加进了飞丝萦带的笔法，形成了笔有方圆、法兼使转、横画有波折的笔法。

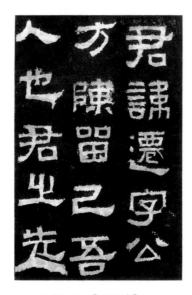

❖ 图1-8 《张迁碑》

❖ 图1-9 史游《急就章》（局部）

汉末，张芝创新一种比章草更快捷的书体，体势一笔而成，变革"章草"为"今草"。到了唐代张旭、怀素又发展为笔势连绵回绕，字形变化繁多的"狂草"。代表作有张芝的《冠军帖》（图1-10）、张旭的《草书四帖》、怀素的《自叙帖》等。

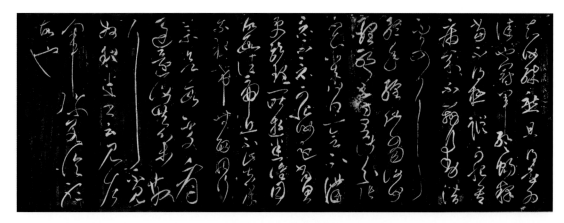

❖ 图 1-10 《冠军帖》

六、楷书

东汉末年，一种新的汉字字体：楷书出现了，楷书的创始人钟繇，他的代表作《宣示表》（图 1-11）被后世誉为"楷书之祖"。楷书吸收隶书结构匀称、明晰的优点，把隶书笔画的"波折"改为平直，把隶书形体的扁平改为方正，书写时比隶书更方便。楷书也称"真书""正书"，隋代以后，楷书注意法度，结构整齐、方正，书法家层出不穷，以唐代欧阳询、颜真卿、柳公权三人的成就最为突出。

七、行书

行书盛行于晋代，兼有楷书和草书的长处，既工整清晰，又潇洒活泼。行书减省楷书点画，笔势流动，用笔灵活，体态多变，较多地保留楷书的可识性结构，从而达到既能简易快速书写又能通俗易懂的实用目的。行书经典作品有东晋王羲之的《兰亭序》和唐代颜真卿的《祭侄稿》等。

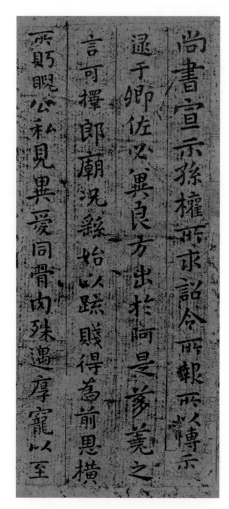

❖ 图 1-11 钟繇《宣示表》（局部）

第三节 文房四宝

笔、墨、纸、砚被称为"文房四宝"，最负盛名的"文房四宝"是浙江湖州的湖笔、安徽徽州的徽墨、安徽宣城的宣纸、广东肇庆的端砚。

一、笔

中国书法用笔主要为毛笔。毛笔是中国独具特色的书写、绘画工具（见图 1-12）。我国最早毛笔的制作从秦代开始。相传蒙恬驻军边疆，经常要向秦始皇奏报军情，当时文字书写是用刀镌刻的。由于军情瞬息多变，文书往来频繁，用刀镌刻速度太慢，不能适应战时需要。蒙恬急中生智，随手从士兵手中的武器上撕下一撮红缨，绑在竹竿上，蘸着颜色，在白色的丝绫上书写，大大加快了写字速度。此后，又因地制宜不断改良，由于北方黄鼠狼、羊较多，利用狼毛和羊毛做笔头，制成了早期的狼毫笔和羊毫笔。元代以来，浙江湖州生产的"湖笔"成为全国最著名的毛笔品牌。

❖ 图 1-12 毛笔

（一）挑选毛笔的四个标准

挑选毛笔应遵循四个标准，分别是尖、齐、圆、健。

（1）尖：指笔毫聚拢时，末端要尖。笔尖则写字锋棱易出，较易传神。选购新笔时，毫毛有胶聚合，很容易分辨。在检查旧笔时，将笔润湿，毫毛聚拢，便可分辨尖秃。

（2）齐：指笔尖润开压平后，毫尖平且齐。毫若齐则压平时长短相等，中无空隙，运

笔时才能万毫齐力。

（3）圆：指笔毫圆满如橄榄核之形，毫毛充足。如毫毛充足则书写时笔力完足，反之则身瘦，缺乏笔力。笔锋圆满，运笔就能翻转自如。

（4）健：即笔毫有弹力，将笔毫重压后提起，随即恢复原状。笔有弹力，则能运用自如。一般而言，兔毫、狼毫弹力较羊毫强，书写亦坚挺峻拔。

（二）毛笔的使用和保养方法

临摹时要考虑字帖范本的风格，判断字帖使用的是哪一种笔，直接看字迹选笔是最好的方法。风格健劲的选用健毫；姿媚丰腴的选用柔毫；刚柔相济的则选用兼毫。

写大字用大笔，写小字用小笔。小笔写大字易损笔且不能转动自如，有功力者可用大笔写小字。

湿笔是写字前的必要工作，不可以拿笔蘸墨直接写字，应先以清水将笔毫浸湿，随即提起。

书写之后需立即洗笔。墨汁有胶质，若不洗去，笔毫干后必与墨、胶坚固黏合，再次使用时不易化开，且极易折损笔毫。

二、墨

在古代，人们使用的墨更多的是墨锭，又称中国墨，需要在砚台里研磨才能使用（见图1-13）。制墨基本的工艺过程大体分为造窑、选烟、加料、拌和、加胶、捣杵、切泥、压模、凉墨、修墨、描金、入盒、包装共13道工序。墨锭历来备受文人、书法家、画家们的喜爱，成为收藏品。现在人们一般都使用墨汁（见图1-14），只有少数书法家使用墨锭磨墨。

❖ 图1-13　墨锭

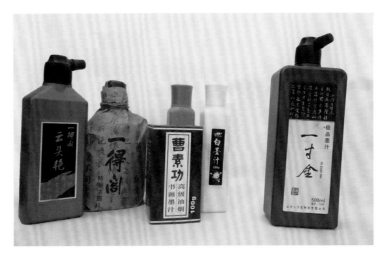

❖ 图 1-14　墨汁

（一）墨的种类

墨分为油烟墨和松烟墨两种。油烟墨主要是以桐籽油或猪油为原料燃烧后收集其烟尘所制，品种有云头艳、兰烟、亮光、桐烟、大单童和双童等。松烟墨是松脂燃烧后收集其烟尘所制的墨，品种有阿胶松烟、五老松烟、小松烟等。油烟墨有一定的光泽，色相偏暖，使用其书写的作品色阶丰富且有光泽，可浓可淡，多用来勾线、渲染，是书画家常用的佳品。松烟墨乌黑无光，略呈冷色，古人常用其染头发、须眉，是书写小楷字和工笔绘画的佳品。现在市面上较多的有北京一得阁牌墨汁、上海曹素功牌徽墨、李廷珪牌徽墨、胡开文牌徽墨、绩溪良才徽墨等。

（二）墨汁的使用和保养方法

墨汁虽然使用方便，但是浓淡在生产墨汁的时候就已经调配好。我们书写的时候，墨汁太浓，拉不开笔、容易滞涩；墨汁太淡，笔一上纸就洇墨，总之浓淡不合适都会影响书写的质量。因此，墨汁浓了就要加水，淡了就应用墨锭研磨，使墨浓淡适宜，才能书写出好的书法作品。

冬季凝冻是传统墨汁的特性，所以应在高于 10℃的室内存放。如果凝冻，用温水浸泡瓶身即可融化，质量如初。

三、纸

中国书法用纸主要为宣纸。宣纸盛产地为中国安徽省泾县境内的丘陵山区。泾县属于宣城市管辖，古时属于宣州府，因此所产的纸称为"宣纸"，如图 1-15 所示。宣纸的特点是品质纯白细密、柔软绵韧、久藏不腐、百折不损、防虫防蛀，故有"千年寿纸"的美称。

据说东汉造纸家蔡伦的弟子孔丹，在安徽以造纸为业。有一次他在山里遇见一些檀树倒在溪边，由于浸泡在水里的时间过长，树皮都腐烂发白了。孔丹受此启发，便想到以檀树为原料造纸。经过不断试验改进，终于造出了上好的白纸，即后来的宣纸。泾县的小岭是宣纸的故乡，造纸历史悠久。不含檀皮纤维的纸都不是宣纸。书画纸就不含檀皮成分，它是参照宣纸工艺制造出来的书画普及纸，通常达不到宣纸的墨韵效果和保存年限。正宗宣纸在其合格证上都标明檀皮含量。

❖ 图 1-15　宣纸

（一）宣纸的种类

宣纸按加工方法分为生宣、熟宣、半熟宣三种。

生宣的品类有夹贡、玉版、净皮、单宣、棉连等。生宣没有经过加工，吸水性和沁水性较强，易产生丰富的墨韵变化。在生宣上面泼墨、积墨，墨色产生焦、浓、重、淡、清等丰富的变化。生宣对于表现物象有独到的艺术效果，多用于写意山水。生宣作画虽多墨趣，但落笔即定，水墨渗透迅速，不易掌握。

熟宣是在生宣的基础上通过明矾处理再加工而成的，吸水能力较弱，使用时墨和色不会洇散开，适宜小楷及工笔画。其缺点是久藏会出现"漏矾"或脆裂的现象。珊瑚、云母笺、冷金、洒金、蜡生金花罗纹、桃红虎皮等皆为由熟宣再加工的花色纸。

半熟宣也是从生宣加工而成的，吸水能力介于前两者之间，"玉版宣"即属此类。

宣纸品种按原料配比可分为棉料、净皮、特种净皮三大类；按规格可分为四尺、五尺、六尺、八尺、丈二、丈六多种；按厚薄可分为扎花、绵连、单宣、夹宣等；按纸纹可分为单丝路、双丝路、罗纹、龟纹、白鹿等。

一般来说，棉料是指原材料以稻草为主，檀皮含量在 40% 左右的纸，较薄、较轻，

纸性绵软、手感柔润、润墨性强，适用一般绘画和书法。但纸薄，不宜用力过重。

净皮是指檀皮含量达到 60% 以上的纸，另辅之以少量稻草精制而成，纸性坚韧、柔软，宜书宜画。

特种净皮原材料檀皮的含量达到 80% 以上，安徽产特种净皮单宣在 1979 年获国家金质奖。它吃墨均匀、托墨色、下笔见痕。大写意层次分明、着色鲜亮；小写意容易控制笔墨；用于书法则墨色鲜亮、经久不退。总体来说，特种净皮的原料檀皮的成分越重，质量也越好，更能体现丰富的墨迹层次和更好的润墨效果，越能经受笔力的反复搓揉而纸面不会破裂。

（二）宣纸的挑选

挑选宣纸应该注意以下几点。

（1）眼看：好纸不一定白，太白说明增白剂太多，不利久藏；纸白但不刺眼，反光柔和；不能有草梗、沙粒、裂口、洞眼或其他附着物。

（2）手感：光滑、细腻、厚薄均匀、光滑中又有阻力、手感僵挺。

（3）抖纸：上乘的宣纸绵软不脆，如有哗啦哗啦的响声就不是好纸。

（4）蘸墨试纸：好纸反应为吃墨快、扩散均匀、墨缘无锯齿状，再点第二次，墨干后层次分明、墨迹清晰，两次墨点中间有细细的白印。

（三）宣纸的保养方法

宣纸的保护很重要，如果储存得好，越放越好用。

（1）宣纸的防潮：宣纸的原料是青檀皮和沙田稻草。宣纸中生宣的特点是吸水性比较强，如果暴露在空气中，容易吸收空气中的水分，也容易沾染灰尘。用防潮纸包紧放在书房或房间里比较高的地方可以防潮。天气晴朗的日子，打开门窗和书橱，让书橱里的宣纸吸收的潮气自然散发。一年一两次就可以，防止宣纸因吸收了过多的水分而生出霉点。

（2）宣纸的防虫：宣纸被称为"千年寿纸"，但并不是绝对的。在防虫方面，为了保存的稳妥些，可放一两粒樟脑丸。

四、砚

砚俗称砚台，是书写、绘画时研磨色料的工具，如图 1-16 所示。汉代时砚已流行，宋代则已普遍使用，明、清两代品种繁多，端砚（广东肇庆）、歙砚（安徽歙县）、洮砚（甘肃卓尼县）、澄泥砚（山西绛州）被称为四大名砚。好的砚台质地细腻、润泽净纯、晶莹平滑、纹理色秀，容易发墨而不吸水。

❖ 图 1-16 砚

（一）砚台的使用和保养

好的砚台一定要配匣，古人说："砚无床，不称王。"砚匣要与砚的形体和谐统一，要用与砚相称的木料，做工要好，这样才具有美的观赏价值和坚固的实用性，起到保护、映衬作用，使匣与砚同寿。砚匣的材质以紫檀、花梨、金丝楠木为佳，砚匣要依砚的外形制作，匣的子口要吻合严密，启盖灵活，便于使用。

（二）用砚

砚主要用于磨墨。使用新墨时，因有胶性和棱角，故不可重磨，以防划伤砚面。应在砚堂施水，轻轻旋转墨锭，待墨经浸泡稍软后再逐渐加力研磨。磨墨的时候要慢慢划大圆，且不要集中在一个区域。

佳砚不可用劣质墨，应用质地优良的油烟墨，以免损伤砚面。松烟墨和油烟墨性质不同，最好分用两块砚台。

盛放墨汁时最好用碗、盘或其他器皿，不要用砚台作盛墨的工具。

（三）洗砚

古人说："宁可三日不洗面，不可三日不洗砚。"用过的砚台应该及时清洗，不一定每次都清洗，但最多使用两三次就应该清洗一下，或者感觉遗留的墨比较厚的时候就得清洗，以免因墨干燥龟裂而损坏砚面。

洗砚时须用清水，将砚置于木盆内（不能用水泥盆、瓷盆洗涤），用丝瓜瓤或莲房壳慢慢洗涤，既涤去墨垢，又不伤砚。以皂角清水洗砚最佳，硬质材料虽然清洗起来快捷简单，但是会伤害砚台表面，使其变得粗糙不平。最后将洗涤干净的砚取出风干，放于砚匣内。常用的砚，可以在砚池中注入清水，每日一换，以滋养砚石，保持砚之莹润。砚堂不能有水，以防浸久影响发墨。

第四节　毛笔书法作品的格式与章法

格式与章法是书法创作过程中不可缺少的重要因素，是作品是否具有视觉冲击力的关键。格式与章法经过漫长的历史发展，到明代中后期第一次出现了比较纯粹的赏玩意识。书法格式与文体有关，受载体形状所限，在进行实际创作之前已被固定。章法与格式有关，但不等于格式。一定的格式由不同的人以不同的书体书写，所表现的章法各不相同。章法通常在进行创作之前被确定，又在瞬息的运动过程中无意识地发生着动态的变化。

一、书法作品的格式

格式也叫品式或幅式，即书法篇幅的规格形式。书法作品的格式大体可以分为卷、轴、册、片四大类，具体包括以下几种。

（一）立轴

立轴指长方形的幅式作品，其长与宽比例比较悬殊，也称直幅或者条幅。通常将宣纸竖向对裁或将宣纸裁成长条形，装裱之后就成了"立轴"，如图1-17所示。

（二）屏条

屏条一般将宣纸竖向对裁，自上而下，从右而左，逐行书写，如图1-18所示。除独幅外，还可以多幅屏条成偶数排列起来合并为一件作品，但字体统一，内容一气呵成。也有的多幅屏条内容是独立的，但字体、风格统一。还有的多幅屏条与书画结合，交相辉映。常见的有四幅、六幅、八幅，多的可以达到十幅、十二幅。

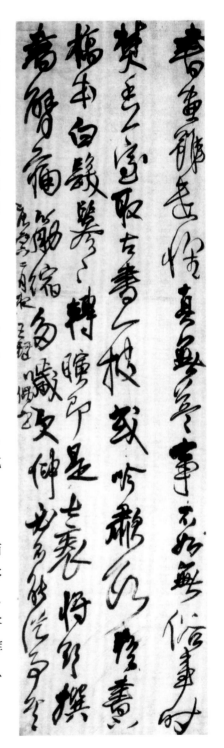

❖ 图 1-17　立轴

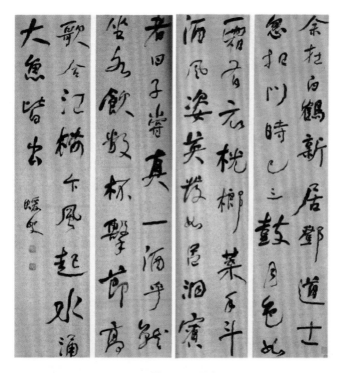

❖ 图 1-18　屏条

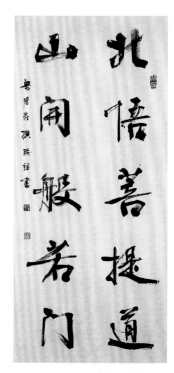

❖ 图 1-19　北山寺山门对联

（三）对联

对联是中国独有的楹联格式，如图 1-19 所示。普遍运用于春联和传统建筑的庭柱，以及中堂画的两边。右为上联，左为下联。文字音律平仄相对，书写时左右应有呼应之感。字数较多的长联，可以分行书写，上联自右向左排行、下联自左向右排行，这种长联称作龙门对。

（四）横披

横披指横幅作品，横长竖短，如图 1-20 所示。这种格式可以自右而左写一行，也可以直写形成多行长篇字。大横披通常可在建筑物、大厅会议室中悬挂，小的可挂在斋室居所。

❖ 图 1-20　横披

（五）中堂

因悬挂于厅堂正中央而得名。中堂的宽度与长度比例一般为 1 ： 2，如图 1-21 所示。常见的有长四尺、五尺、六尺等整张宣纸写成。内容可以是长诗或短文，或只写几个大字，甚至只写一个大字。

（六）斗方图

可以将斗方视作中堂的特殊形式，它的长与宽相等，既可以将其装裱如中堂独立悬挂，也可以将其做成方形镜面，镶嵌在镜框之中，如图 1-22 所示。

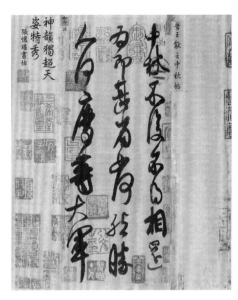

❖ 图 1-21　中堂

（七）匾额

匾额大都悬挂在亭台楼阁、厅堂馆室的上方，一般多为楷书、隶书和行书，也有古朴的篆书，如图 1-23 所示。匾额的特点为字少且大、结构严谨、疏密匀称、气势磅礴、庄重严肃，匾额可独立悬挂或者配以对联。

❖ 图 1-22　斗方

❖ 图 1-23　匾额

（八）手卷

手卷也叫长卷，是书法作品中左右展开较长的一种形式，因为其长度远远大于宽度，而且长度太长无法悬挂，只能用手边展开边欣赏边卷合，所以得名，如图 1-24 所示。其内容大多为一篇完整的文章或者一首（组）诗词。手卷篇幅较短的有三四米，长的可达十米以上，宽度一般为三十至五十厘米。卷首外有"题签"，卷内开始有"引首"，后有"题跋"。

❖ 图 1-24　手卷

（九）册页

册页是装订成册的尺寸较小的书法作品，八开、十二开、十六开不等，作品篇幅也不等，一般是折叠起来的，每页可以独立存在，也可以像长卷那样写多篇诗文，如图 1-25 所示。册页可以书画合册，大多的册页为不同的作者创作，因为便于携带，常常是书法家题字创作的理想格式。

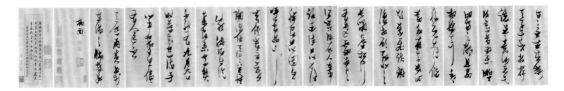

❖ 图 1-25　册页

（十）扇面

　　扇面指随扇形书写的作品。扇面形式有两种：一种是团扇式，书写时要求充实饱满，也可以圆中取方，如图 1-26 所示。另一种是折扇式，书写时以折痕分行，呈圆心辐射状，上宽下窄，外大内小，如图 1-27 所示。可用长短行间隔的方式安排布局，适合扇形弧线式规律，不可过密，密则满；不可过松，松则散。

❖ 图 1-26　团扇

跋唐封泥印扇面（与罗福颐合作）

❖ 图 1-27　折扇

二、书法作品的章法

　　章法又称布白，是指在书法创作中，对一幅作品如何进行整体安排，对每一个局部如何进行整体处理的方法。它涉及字与字、行与行之间的呼应关系。在书法创作中，一笔之误，一字之差，都会影响全篇的效果。所谓"增之一分则长，减之一分则短"，不仅对一个字的结构来说如此，对整幅作品来说更是如此。明末著名书画家董其昌在《画禅室随笔·评书法》说："古人论书以章法为一大事，盖所谓行间茂密是也，余见米痴小楷，作《西园雅集图记》，是纵扇，其直如弦，此必非有他道，乃平日留意章法耳。王羲之《兰亭序》（见图 1-28），章法为古今第一，其字皆映带而生，或小或大，随手所如，皆入法则，所以为神品也。"可见章法的重要性。

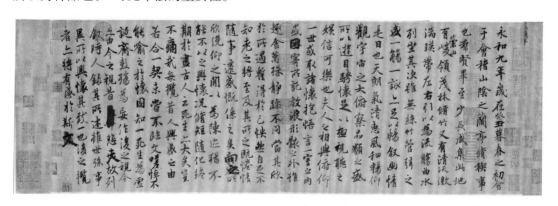

❖ 图 1-28　王羲之《兰亭序》

一幅书法作品犹如一幅画，有色之处是画，无色之处也是画；同理，有字处有结构，无字处也有结构。有字之处，谓之"黑"，无字之处，谓之"白"，处理好通篇的黑白关系，是章法的要旨。清代书法家包世臣在《艺舟双楫·述书上》中云："是年又受法于怀宁邓石如完白，曰'字画疏处可以走马，密处不使透风，常计白以当黑，奇趣乃出'"，说出了对一幅书法作品的黑与白、虚与实的艺术处理方法。如果不懂得处理"黑白"关系，不懂得"集众字而成篇"的道理，即使单个字处理得很好，但通篇观之，也会杂乱无章，缺乏韵味。

一件完整的书法作品通常由正文、落款、钤印构成，三者合一，相辅相成，不可分割，具体的要求分述如下。

（一）正文

正文是一幅书法作品的主体部分，也是章法处理的关键部分，即创作者对所选择的内容的书写。通常书法作品要结合内容进行深层次的理解与欣赏，这就要求书法创作过程的书写符合识读序列。行列布白方法大致有三种形式。

1. 有行有列法

例如，文徵明《草堂十志》通篇竖成行、横成列，是最严整的序列样式，其特点是整齐、大方、匀称和清晰，给人一种整齐美，如图1-29所示。它像阅兵式行进的方阵，前后左右都保持在纵横的直线上，步伐整齐，精神抖擞。书写时，每个字的中心要对正，不能偏高偏低，偏左偏右。楷书、隶书、篆书等要求工整的实用性文字，比较适合这种形式。这种严整的章法创造出高度秩序感，带着十足的工匠气息，因此摆布、安排、制作之复杂是难以克服的。初学分布的人，需要从规矩入手，应首先掌握这种布局形式。但在习作中要努力排除"匠气"，要有情感的投入。自然和严整在有行有列法则的布局中，不是矛盾地存在着，而是相互依存的整体，即自然和谐要从严整的秩序中表现出来。如果矛盾地、孤立地认识二者的关系，会导致"状如算子"，便不是书。

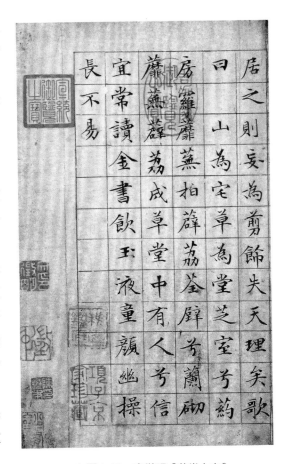

❖ 图1-29 文徵明《草堂十志》

2. 有行无列法

有行无列法就是竖成行、横无列的布局形式，例如王羲之的《平安帖》（见图 1-30）。这种分布的重点是行气的贯通。书写时应遵循文字结构和运笔规律，根据笔性自然地向左右偏离，在运动中求得重心的统一。一篇数行，每行的波动不但要考虑本行的偃仰向背，而且要照顾与它行的关系，尤其注意与相邻行的错落，力求做到左右顾盼、避让有致。有行无列法整齐而有变化，使人轻松愉快，适合各种书体，行书、草书尤为多用。这种分布是古今书法创作的主要形式。

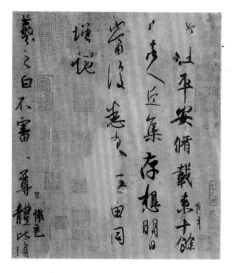

❖ 图 1-30　王羲之《平安帖》

3. 无行无列法

无行无列法是指作品的分间布白纵不成行、横不成列，上下左右错落有致、浑然天成。这种形式主要出现在较早时期的一些书法遗迹中，因为先秦以前的文字，其形态直接取材于自然，颇具天趣，尚没有注意到纵横的排列。后来在草书的创作中，也有一些采用了这种形式。如果按照识读序列，或竖成行，或横成列，纵横关系呈现一片迷乱，神秘得令人难以捉摸，有如乱石铺街，字形大小参差错落、变化多姿、浑然一体。这种形式是修养有素的人在即兴状态下进行的创作。书写时通常精神兴奋，甚至得意忘形，无拘无束，可以尽情挥洒，唯求自然的契合，所以，此法具有很强的艺术性，只宜观赏，实用价值不大，初学者更是难以把握。像张旭的《古诗四帖》就是这种分布，如图 1-31 所示。

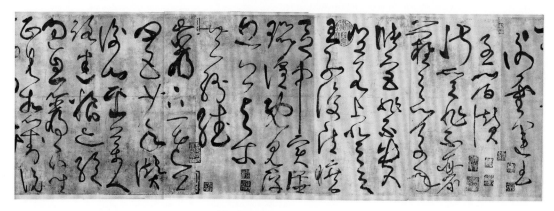

❖ 图 1-31　张旭《古诗四帖》

（二）落款

落款是中国书法作品的一个特点，又称款识和题款，意在说明正文的出处，馈赠的对象，作者的姓名、籍贯，创作的地点、时间，以及抒发创作感受等。经过长期的发展，

落款已经成为书法作品不可分割的一部分，在整幅章法中起着补充、协调、映衬的作用。落款虽然不是作品的主要部分，但款识安排合宜与否，直接影响着作品整体的艺术效果。古人谓之："妙款一字抵千金。"款字往往能反映出作者的艺术修养和创作水平，所以在书法创作中，不仅讲究作品的正文布局，落款方面也要下功夫。

落款分为单款、双款、穷款三种。

（1）有下款没有上款的称为单款，单款可以包括上款的内容，也可以不包括上款的内容。如果没有书赠对象，就只落单款。单款有长款、短款之分。长款即在正文出处、书写时间、名号、地点前面再加上作者创作的感想或缘由，文字应情真意切，使人回味无穷。它不仅能起到调整作品重心的作用，也体现作者的人品和修养。短款即只落正文出处、书写时间、名号、地点等其中几项。如图 1-32 所示为林则徐中堂《苇筐中怀素帖》。

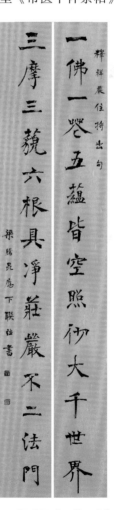

❖ 图 1-32 林则徐中堂《苇筐中怀素帖》　　❖ 图 1-33 梁腾昆《一佛三摩》对联

（2）双款包括上下款。通常上款写赠送对象的名字和称呼，常常带上谦辞，谦辞根据

作者与赠送对象的关系而有所区别：上级以及平级可以用雅正、法正、教正、正之、正腕、惠存之类；下级则可以用共勉、雅属、存念等。下款则落上自己的姓名、书写时间和地点等，如梁腾昆《一佛三摩》对联，如图 1-33 所示。

（3）穷款就是只落姓名，如梁腾昆横幅作品《法者》，如图 1-34 所示。如果作品所剩空间有限，可不落款，盖印即可。

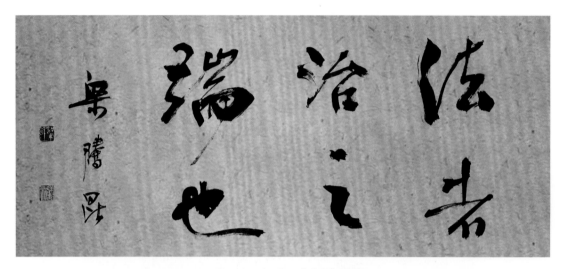

❖ 图 1-34　梁腾昆《法者》横幅

一幅作品究竟是用单款、双款还是穷款，应视具体情况灵活运用，没有固定的格式。如创作对联时，可落穷款，也可落单款或双款；如是长联，应落双款，上下款应落于形成龙门式的上下联末行。如果是条幅、中堂、斗方、扇面的上下款，一般都落于正文之后，款字少应接在正文之下，款字多则另行落之，少则一行，多则数行。根据不同的幅式来选择落款的位置，可使整幅作品增色不少。此外，落款时还必须注意以下几点。

（1）落款的字体必须与正文协调。款字与正文字体书法可以完全一致，可以有所区别，也可以完全不同，需要根据正文字体决定。一般是隶不用篆，楷不用隶，草不用楷。传统的做法是"文古款今""文正款活"。若以大小篆为正文，就用隶书、楷书、行书、草书落款；若以隶书、魏碑、楷书为正文，就用楷书、行书、草书落款。实际上，通常以行书落款较多，这样既易识别，又避免了呆板。

（2）落款的字体大小必须与正文协调。一般情况下，款字应小于正文的字体，落款时，款字应该根据留白大小而定。如果留白大而款字太小，则无法稳住作品重心；如果留白小而款字太大甚至大过正文，则轻重失调，喧宾夺主。也有这种情况，即在正文写完以后仍然留有较大的空间，作者可以顺着正文的笔意就势而下，所落的款字与正文浑然一体，字体同等大小也是允许的。

（3）上款不能与正文齐头，一般应低于正文一字为宜；下款（除匾额外）和款后的印

章，均不能与正文齐平，应留有一定的空白，否则，会给人以呆板及闷塞之感。

（4）如果作品末行的正文较少而后面的留白较多，则应增加款字填补余白，如作品本身正文较少而后面出现大块空白，款字可少则数十字，多则上百字，但款文尺幅不得超过正文尺幅。

（5）落款与正文如果同行，二者之间应留有间隙，不得靠得太近，其间隙一般为一个款字左右。

（6）如果作品写的是现代诗词或现代文稿，则落款中的时间可用公元纪年法，这样会给人以协调统一的感觉，也更有利于体现时代气息。如果作品写的是古诗词或古代文稿，则落款的时间可用干支纪年法。纪月方式为：一年四季中，每季的第一个月称孟，第二个月称仲，第三个月称季，如孟春、仲春、季春等。但是千万不能将干支纪年与公元纪年混用。另外，纪月方式也可以用下面的农历月令、季令别称。

月　令

一月：正月、春正、孟春、端月、嘉月、早春、初春、首岁、开岁、芳岁、上春、新正。

二月：仲春、中春、酣春、仲阳、如月、杏月、丽月、花朝、花月。

三月：季春、晚春、暮春、末春、杪春、蚕月、花月、桃月、桃浪、莺时。

四月：孟夏、首夏、初夏、维夏、槐月、仲月、梅月、麦月、清和月、纯阳、正阳、麦候、麦序。

五月：仲夏、超夏、中夏、榴月、蒲月、端阳、午月、天中。

六月：季夏、晚夏、暮夏、溽暑、极暑、暑月、荷月、伏月、焦月、精阳。

七月：孟秋、初秋、新秋、上秋、兰秋、肇秋、首秋、早秋、瓜时、凉月、兰月、瓜月、巧月。

八月：仲秋、中秋、正秋、桂秋、桂月、爽月、壮月、大清明、仲商。

九月：季秋、晚秋、暮秋、杪秋、菊秋、凉秋、三秋、菊月、咏月、朽月、玄月、季商、暮商、霜序。

十月：孟冬、初冬、上冬、开冬、良月、吉月、阳月、小春月。

十一月：仲月、中冬、仲冬、畅月、子月、雪月、寒月、龙潜月。

十二月：季冬、严冬、残冬、末冬、穷冬、暮冬、杪冬、腊月、冰月、除月、严月、暮岁、暮节、穷捻、穷纪、嘉平。

季　令

春季：初春、早春、阳春、芳春、暮春。

夏季：初夏、中夏、夏暮、九夏、盛夏。

秋季：初秋、金秋、三秋、暮秋、中秋。

冬季：初冬、寒冬、九冬、暮冬、中冬。

此外，更具体的日期，可以用农历的节气和农历的日期，用旬也可以，每月的三旬分别称作：上浣、中浣与下浣。

（7）落款中出现的地点要用雅称，与书法这一高雅艺术相匹配。雅称可以是人们都熟悉的古地名，也可以是闻名遐迩的别称，例如：北京称京华，天津称津门，南京为金陵，广州的别称叫花城，这些都是可以用于落款。

（三）钤印

钤印是书法创作的最后一个环节。印章在书法作品中除了作为作者凭信之外，还是内容上的配合，更重要的是，它不但具有装饰和衬托的作用，白纸、黑字与红印章，相得益彰，而且对作品的章法分布起着调整节奏、稳定重心、破除呆板、加强均衡等作用。钤印恰到好处，有如锦上添花、画龙点睛。

印有朱文（见图1-35）和白文（见图1-36）之分，朱文又称阳文，即字是红色的，沾色少，分量轻；白文称阴文，即字是白色的，沾色多，分量重。根据钤印位置，印章大致分为名章和闲章两大类。

❖ 图1-35　朱文印　　　　　　　　　　　　❖ 图1-36　白文印

（1）名章。主要用来照应线条的气势流贯以及章法的总体布局。名章分为姓名印和款尾印两种。姓名印是姓氏印与名称印的总称，常见的形式为正方形，也有圆形的，通常钤在款文之下。书法作品既可采用姓名合印，也可采用姓名分印，应视其作品需要而定。姓氏印和名称印同时采用时，应先姓氏后名称，也以一朱一白为宜，前者略小于后者。在钤盖时两印不得靠得太近，一般应隔一印的空位。印与款字也应有一定的距离，上下成垂直线。

款尾印主要用来使书法章法形式更为完善，一般为创作者的字、号或崇尚的语句、成语，一般为正方形，视其情况钤在款末或姓名印后，使作品红黑相间、阴阳互变，起到收气敛势、

画龙点睛的作用。在一幅完美的书法作品中，名章不能缺少，缺少了就会给人美中不足之感。

（2）闲章。闲章的内容较为广泛，虽名为"闲章"，其实不闲，它对调整书法作品的布局，完善书法作品的章法起着重要作用。闲章大致可分为以下三种。

① 起首印，又称随形印。它适用于从右至左竖行书写的书法作品，一般钤在首行一、二字间右侧的虚疏处或第一字右上方，以起引首开头、补白说明的作用。形式有长方形、椭圆形、葫芦形、自然形等，一般不用正方形。印文常用朱文，以一至四字居多，其内容多为明志、自勉等隽语、格言、成语、诗词摘句或斋馆名、籍贯地名、年号、斋句等，不得与落款内容重复。起首印一般不得大于名章，以避免头重脚轻。

② 拦腰印。主要用来调整款式与字势、点画与结体的整体效果，使一些不尽如人意的点画、结构得到补救，使章法具有节奏感。拦腰印多用于条幅，钤在第一行右边中间或中间上下处，内容多为作者的籍贯、属相的肖形等，应比起首印和姓名印小。一般为小圆、小长方形、小方形，多用于行书、草书作品中。

③ 肖形印。它是十二生肖或作者尤为喜爱的与书作内容有关的各种动植物形象之印。此印使用较为灵活，视作品情况，既可作为起首印使用，也可作为拦腰印使用。作为起首印时，一般与方形的名章配合使用。

闲章内容应与正文自然切题，增加作品的情趣。它既能拓展题意，又能深化作品意境，给人以无穷的遐想，从而极大地提高作品的艺术感染力。

中国书法的鉴赏可扫描右侧二维码。

中国书法的鉴赏

思考与练习

1. 中国汉字成为艺术的主要因素是什么？

2. 文房四宝是什么？哪里出产的最负盛名？

3. 书法作品的格式大体上可以分为哪四大类？

4. 一幅完整的书法作品通常由哪三部分构成？

5. 书法创作的行列布白方法大致有哪三种形式？

6. 中国书法书体主要有哪些？它们演变的先后顺序如何？

7. 我们可以从哪三个层面作为切入点鉴赏中国书法？

第二章　毛笔书法的基本知识

第一节　书写姿势与执笔方法

学习毛笔书法首先要掌握正确的书写姿势和执笔方法。这不仅关系到今后能否练好字，而且关系到书写者的身体健康。

一、书写姿势

毛笔的书写姿势主要有两种：一是坐姿；二是站姿。前者主要在书写字径不大的字和幅面不大的作品时采用，后者一般用于书写字径较大的字和大幅作品时采用。

（一）坐姿

正确的书写姿势可以概括为八个字：头正、身直、臂开、足安，如图 2-1 所示。

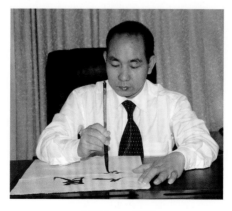

❖ 图 2-1　坐姿

1. 头正

头部端正，略向前俯，不能歪斜，以保证视角的适度，眼睛与纸面距离大致保持在三四十厘米。左手边按纸，边调节纸的位置，使正在写的字始终在眼和手的最佳范围内。

2. 身直

要做到以上要求，身子就要尽量坐正、坐直。胸口离桌沿的距离在一拳左右，不可紧贴桌面。

3. 臂开

两臂自然撑开，大小臂夹角至 90° 以上，使指、腕、肘、肩四关节能轻松和谐地配合，身体的力量可以顺畅地传到笔尖。

4. 足安

两脚自然平放，屈腿平落。两脚平行或略有前后，双腿不可交叉。

（二）站姿

站姿是为了悬腕运转灵活，同时由于居高临下，视角开阔，便于统观全局，掌握章法布白。站书姿势的具体要求为两脚稍微分开，一脚略向前，保持身体的平衡，上身略向前俯，腰微躬，距离不宜过远，左手按纸，右手悬腕悬肘书写，如图 2-2 所示。需要注意的是，桌面不应太低，以免书写者弯腰过度，产生疲劳。

❖ 图 2-2　站姿

二、执笔方法

常用的毛笔执笔方法是五字执笔法，也叫"拨镫法"，如图 2-3 所示。它的特点是五指齐力，既可紧执笔杆，又舒适自然，便于书写。五字执笔法将执笔的方法及五个指头的职责概括为五个字，即擫、押、钩、格、抵。

（1）擫（yè）：指"五字执笔法"中拇指的作用。擫即指按之意。以拇指骨上节出力紧贴笔杆内侧，略斜而仰。

（2）押：指"五字执笔法"中食指的作用。押有约束、管束之意。用食指第一指节斜向往下用力，贴住笔杆

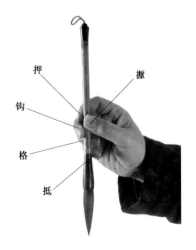

❖ 图 2-3　五字执笔法

的外侧，位置和拇指内外相当，与拇指相互配合，约束住笔杆。

（3）钩：指"五字执笔法"中中指的作用。在拇指和食指将笔杆约束住的情况下，再以中指的第一、第二两个指节弯曲如钩，钩住笔杆的外侧。

（4）格：指"五字执笔法"中无名指的作用。格有挡住之意。用无名指前端紧贴笔管，用力将中指钩向内的笔管挡住。

（5）抵：指"五字执笔法"中小指的作用。抵有托住之意。小指衬于无名指之下，以增加力量，托住中指的"钩"。

古人十分重视执笔方法，认为"凡学书字，先学执笔"。古人的执笔方法很多，如捻杆法、握杆法、拔镫法、三指法、五指法等。对执笔的松紧也意见不一。王羲之主张执笔要紧，执笔紧方能贯力于笔端。苏东坡主张虚而宽，即执笔要松，便于转动笔杆。其实"紧"与"松"是既对立又统一相互矛盾的两个方面。执笔是为了很好地运笔，所以"紧"是指要能很好地驾驭笔锋，不让其飘滑无力；"松"是指手中的笔运转灵活，笔锋能随心所欲地变化，字才有韵味。科学的执笔方法可以概括为笔杆垂直、指实掌虚、自然放松。

1. 笔杆垂直

笔正，指笔杆应与纸面基本保持垂直，为的是保证中锋行笔，具体说是笔杆垂直，便于调节八面出锋的指向。需要指出的是，在运笔过程中，随着手腕的摆动，笔杆会倒向笔锋所指的方向，如写横画时笔杆向左倾斜，写竖画时笔杆向前倾斜，这是完全合理的，但不能让笔杆倒向运笔方向而造成"拖笔"。

2. 指实掌虚

指实是指用指尖捏笔，不能用指关节处勾笔。因指尖部分感觉灵敏，易于控制笔锋的细微变化。手指捏笔要松紧适度。一般来说，所写的字越小，笔捏得越紧，大字则可松一些。坐书姿势捏笔要紧一些，站书姿势则可松一点。

掌虚是指执笔时掌心要虚空。无名指、小指不得握于掌内。古人说，"虚可容卵"，即掌心要有一个鸡蛋大小的空间，目的是便于手指及关节的灵活运动。

3. 自然放松

执笔自然放松，指、腕、肘、肩四个关节必能灵活运转，写起字来轻松自如。比如吃饭拿筷子，如果筷子抓得很紧，碗里的饭菜自然夹不到嘴里去，执笔的道理也是一样。

如果说执笔主要靠手指，那么运笔则主要靠手腕。宋代姜夔说，笔"执之在手，手不主运。运之在腕，腕不主执"。运腕的方式又分枕肘枕腕、枕肘悬腕、悬肘悬腕。枕肘枕腕，是说肘部枕在桌面上，手腕下有所依托（一般书法家是将左手枕在右腕下面），这种方式用于写小楷。枕肘悬腕，则是指肘部枕在桌面上，手腕呈悬空状，写中、大楷或小行书采用这种方式。悬肘悬腕是指肘部和手腕全部悬空，常用于书写行书、草书或很大的楷书。

最后还有一个执笔部位的问题。一支毛笔，手指捏在什么部位才是合理的呢？这没有

绝对的答案。一般的原则是：写小字及楷书时，执笔部位可偏下；写大字或行书、草书时，执笔部位可偏上一些，这样笔锋运转幅度较大，笔法流转灵活。

三、古代十种执笔法图示

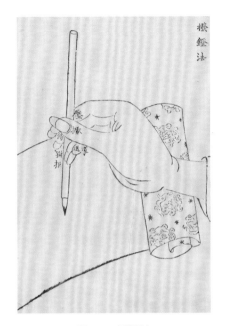

❖ 图2-4 拨镫法

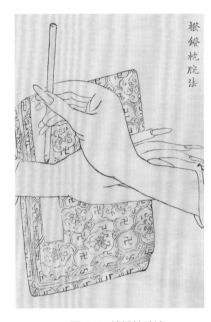

❖ 图2-5 拨镫枕腕法

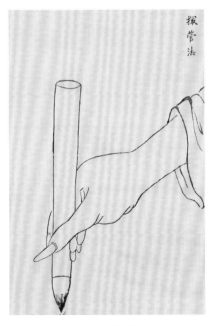

❖ 图2-6 撮管法

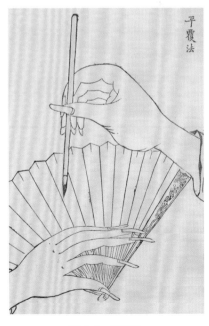

❖ 图2-7 平覆法

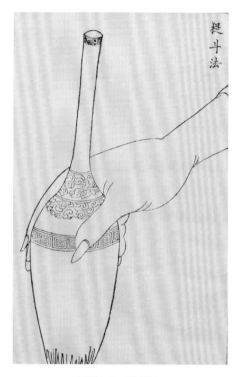

❖ 图 2-8　提斗法

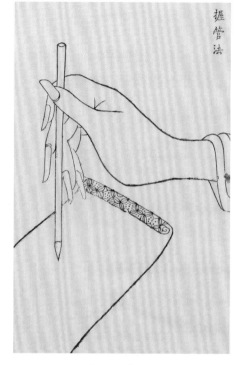

❖ 图 2-9　握管法

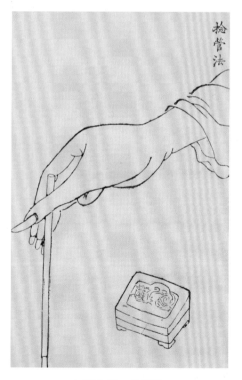

❖ 图 2-10　捻管法

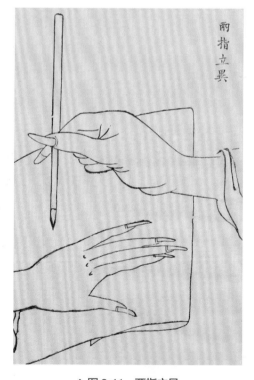

❖ 图 2-11　两指立异

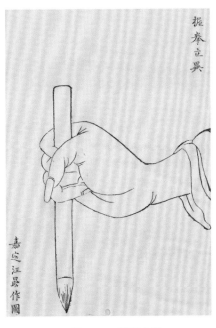

❖ 图2-12 握拳立异

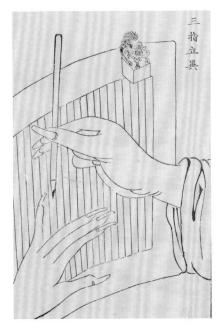

❖ 图2-13 三指立异

第二节 毛笔书法的基本笔画

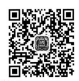

视频：永字八法

一、永字八法

永字八法是古人以永字概括楷书八种基本点画写法的教学法，如图2-14所示。在永字八法中，点叫作侧，横叫作勒，竖叫作弩，竖钩叫作趯，提叫作策，竖撇叫作掠，短撇叫作啄，捺叫作磔。点画的命名虽然很奇特，但寻其字义，皆暗含比喻，说明该点画应如何写才能得其骨力与神韵。下面我们逐个做简要的说明。

（1）侧（点）：侧是倾斜不正的意思。点应取倾斜之势，如巨石侧立，险劲而雄踞。

（2）勒（横）：横取上斜之势，如骑手紧勒马缰绳。

（3）弩（竖）：弩是有力的意思（亦作努）。竖画取内直外曲之势，虽形曲而内含无穷力量。

（4）趯（钩）：趯与跃同，作钩之时，先驻锋蓄势，再快速提笔，顺势出锋。如人要跳跃，需先下蹲蓄力，然后猛然一跃而起。

（5）策（提）：策的本义是马鞭，这里是策马的意思。挑画多用在字的左边，其势向右上斜出，与右边的有关点画相呼应。

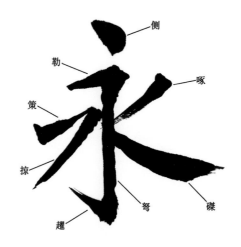

❖ 图 2-14　永字八法

（6）掠（长撇）：掠是拂掠的意思。如燕子掠过水面。

（7）啄（短撇）：啄就像鸟以尖嘴啄食，行笔快速，笔锋犀利。

（8）磔（捺）：磔的本义是解体、张裂的意思，是古代的酷刑，即五马分尸。捺要求写得刚劲、利索、有气势。

二、毛笔书法基本点画笔法分析

视频：毛笔书法基本点画笔法分析

汉字的基本点画有点、横、竖、撇、捺、折、钩、挑，其他无论多么复杂的笔画都是由这些基本笔画组合而来。笔画是构成汉字的基本元素，也是初学者必须勤学苦练的基本功，只有打下扎实的基本功，才能为将来进一步的学习做好准备。笔画是构成汉字的基本元素，要想写好字，首先要写好笔画。就像盖房子要讲究材料的质量一样，用劣质的材料盖起来的房子必然是"豆腐渣"工程，写字的道理也是如此，基本笔画尚不会写就直接临摹法帖是不符合毛笔楷书学习规律的。

（1）"点"的写法：藏锋起笔，向右下方顿笔，回锋收笔。如图 2-15 所示。

❖ 图 2-15　点

（2）"横"的写法：逆锋起笔、向下顿笔，稍提折锋右行，中锋行笔、提笔，往右下角顿笔，回锋收笔，如图 2-16 所示。

❖ 图2-16　横

（3）"悬针竖"的写法：藏锋起笔，向右下方顿笔后转势直下，慢慢提笔收起，使笔画呈"针"状，如图2-17所示。

（4）"垂露竖"的写法：藏锋起笔，向右下方顿笔后转势直下，顿笔回锋收提，如图2-18所示。

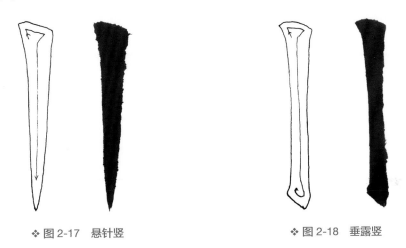

❖ 图2-17　悬针竖　　　　　　　　　　　❖ 图2-18　垂露竖

（5）"撇"的写法：藏锋起笔，向右下方顿笔，先竖再渐渐转向左下方撇出，如图2-9所示。

❖ 图2-19　撇

（6）"捺"的写法：藏锋起笔，转向右下方行笔、顿笔，往右出锋，如图2-20所示。

❖ 图 2-20　捺

（7）"提"的写法：逆锋左上，顿笔翻折，渐提向右上方出锋，如图 2-21 所示。

❖ 图 2-21　提

（8）"横折钩"的写法：逆锋起笔，转锋向右铺毫行笔，提笔、顿笔，下行，转笔驻笔后出钩，如图 2-22 所示。

❖ 图 2-22　横折钩

（9）"竖钩"的写法：按竖写法下行，向左下方逐渐提笔至笔锋处，往反方向推笔，下顿折锋，爽利出锋，如图 2-23 所示。

❖ 图 2-23　竖钩

（10）"横撇"的写法：逆锋向左上角起笔，转笔向右行笔，提笔、顿笔，转笔向左下

方行笔，回锋收笔，如图 2-24 所示。

❖ 图 2-24 横撇

（11）"横钩"的写法：露锋起笔向右横行，至钩处转笔向下作顿，然后渐提向左下方钩出，如图 2-25 所示。

❖ 图 2-25 横钩

（12）"竖弯钩"的写法：逆锋起笔，折锋后往下行笔，圆转向右，驻笔向上出锋，如图 2-26 所示。

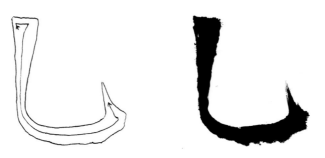

❖ 图 2-26 竖弯钩

（13）"撇提"的写法：逆锋起笔，往左下方行笔，提笔、顿笔，向右上方行笔，回锋收笔，如图 2-27 所示。

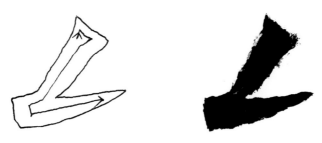

❖ 图 2-27 撇提

（14）"竖提"的写法：逆锋起笔，转锋下行，提顿后向右上方出锋，如图 2-28 所示。

（15）"撇点"的写法：逆锋起笔，转锋左下行，渐行渐提，驻笔后写反捺点，如图 2-29 所示。

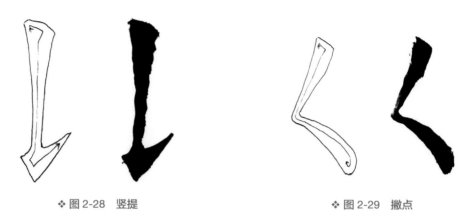

❖ 图 2-28　竖提　　　　　　　　　　　　❖ 图 2-29　撇点

（16）"竖折折钩"的写法：逆锋起笔，转锋左下行，提顿后往右行，提顿挫笔转下行，蓄势向左上方出锋，如图 2-30 所示。

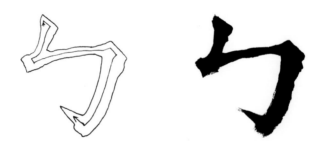

❖ 图 2-30　竖折折钩

（17）"戈字钩"的写法：逆锋起笔，折锋后向右下方弧线行笔，挫笔，提笔转锋蓄势向右上方出锋，如图 2-31 所示。

（18）"横撇弯钩"的写法：逆锋起笔，提顿挫笔后转笔向左下方，接着顺势写弯钩，如图 2-32 所示。

❖ 图 2-31　戈字钩　　　　　　　　　　　❖ 图 2-32　横撇弯钩

（19）"横折提"的写法：逆锋起笔，提顿挫笔后转笔向下，再提顿，蓄势向右上方出锋，如图2-33所示。

（20）"竖折折撇"的写法：逆锋往左下方行笔，提顿，转笔往右上方运行，提顿挫笔向左下角出锋，如图2-34所示。

❖ 图2-33　横折提　　　　　　　　　　　　❖ 图2-34　竖折折撇

（21）"横折折弯钩"的写法：逆锋起笔，向右行笔，提顿调锋转下，转右呈弧状行笔，回锋收笔，如图2-35所示。

❖ 图2-35　横折折弯钩

（22）"横折折撇"的写法：逆锋向右行笔，提顿挫笔，转笔往右下方呈弧状运笔、出锋，如图2-36所示。

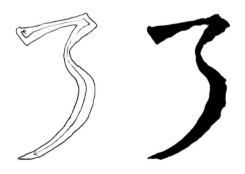

❖ 图2-36　横折折撇

第三节　毛笔书法结构十五法

毛笔书法结构是指每个字点画间的安排与形势的布置。汉字尚形，书法又是"形学"，故结体尤显重要。

元代赵孟頫《兰亭跋》中说："书法以用笔为上，而结字亦须用工。"结字就是字的结构安排，汉字各种字体，皆由点连接搭配而成。笔画的长、短、粗、细、俯、仰、缩、伸、偏旁的宽、窄、高、低、欹、正，构成了每个字的不同形态，要使字的笔画搭配适宜、得体、匀美，研究其结构必不可少。正如清代冯班在《纯吟书要》中所云："书法无他秘，只有用笔与结字耳。"可见，结构在书法中占有重要地位。

下面是笔者根据多年学习书法的经验归纳出的十五种汉字结构的规律，供同学们学习参考。

一、重心稳当

重心也称为中轴线，一个字重心垂直，就会给人以稳定的感觉。结构倾斜的字，一定要注意斜中取正，不能偏离中心，斜中求稳。如乃、入、七、方，如图 2-37 所示。

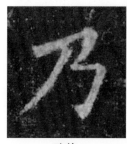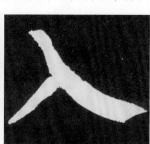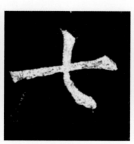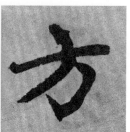

| 欧体 | 颜体 | 柳体 | 赵体 |

❖ 图 2-37　重心稳当

二、抑左扬右

右宽左窄者，要右大而画较瘦，左小而画略肥，如此才可保持平衡。如理、论、德、证，如图 2-38 所示。

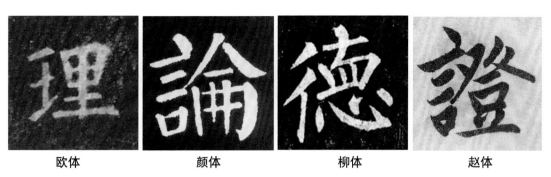

| 欧体 | 颜体 | 柳体 | 赵体 |

❖ 图 2-38　抑左扬右

三、抑右扬左

左宽右窄者，要左大而画较瘦，右小而画较肥，使能轻重平衡。如形、彭、观、都，如图 2-39 所示。

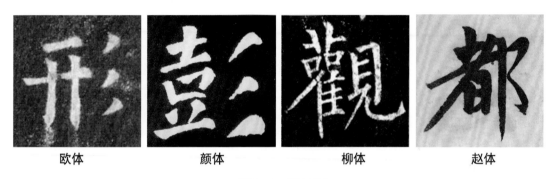

| 欧体 | 颜体 | 柳体 | 赵体 |

❖ 图 2-39　抑右扬左

四、上展下收

上面的笔画向宽伸展，下部宜窄，要上面盖住下面，宜上阔下狭，求其平稳。如圣、曹、宗、帝，如图 2-40 所示。

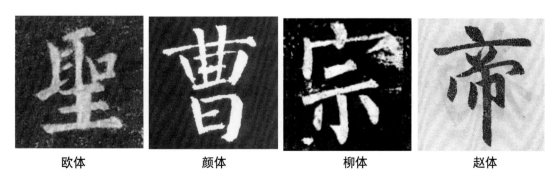

| 欧体 | 颜体 | 柳体 | 赵体 |

❖ 图 2-40　上展下收

五、上收下展

下面的笔画向两边伸展托起上部，上部宜窄，要下画载起上画，宜下重而上轻。如皇、直、且、孟等，如图 2-41 所示。

| 欧体 | 颜体 | 柳体 | 赵体 |

❖ 图 2-41 　上收下展

六、左右平衡

上部偏左的字，应使下部偏右，上部偏右者，应使下部偏左，以保持平衡。如咸、名、有，如图 2-42 所示。

| 欧体 | 颜体 | 柳体 | 赵体 |

❖ 图 2-42 　左右平衡

七、主笔稳局

一字之中必有一笔是主，其他笔是宾，主不立，宾不随，主不稳，宾不靠。主笔担其脊梁，树其重心，主宾相顾，四面停匀。如及、允、之、也，如图 2-43 所示。

| 欧体 | 颜体 | 柳体 | 赵体 |

❖ 图 2-43　主笔稳局

八、中宫紧收

中宫就是核心，中宫收紧，其他笔画外展，神韵必生。如凤、风、家，如图 2-44 所示。

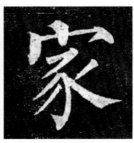
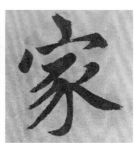

| 欧体 | 颜体 | 柳体 | 赵体 |

❖ 图 2-44　中宫紧收

九、顾盼呼应

部首之间前呼后应，左顾右盼，形成一个整体。如铭、舒、录、龙，如图 2-45 所示。

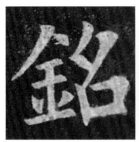

| 欧体 | 颜体 | 柳体 | 赵体 |

❖ 图 2-45　顾盼呼应

十、穿宽插虚

字画交错者，要穿宽插虚使它疏密、长短、大小停匀。两字相合，小则化疏为密，大则化密为疏，力求大小合宜。如征、徽、微，如图 2-46 所示。

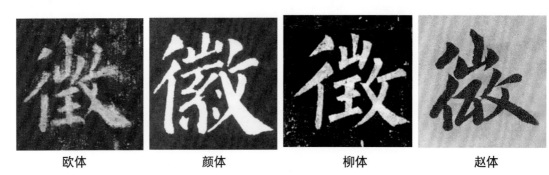

| 欧体 | 颜体 | 柳体 | 赵体 |

❖ 图 2-46　穿宽插虚

十一、围而不堵

凡写大的"口"，均不可堵塞得过于严密，过于严密使人有呆板之感。如曰、明、国、田，如图 2-47 所示。

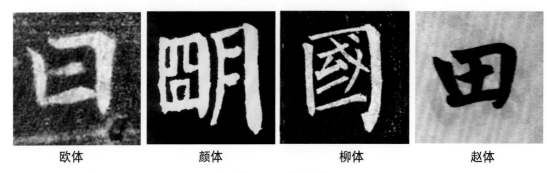

| 欧体 | 颜体 | 柳体 | 赵体 |

❖ 图 2-47　围而不堵

十二、随体赋形

字形宽者，笔画宜粗壮，形态宜短；字形长者，笔画宜清秀，形态宜修长，使布白均匀。如尚、月、目、西，如图 2-48 所示。

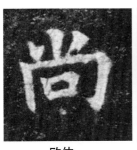
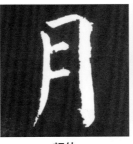
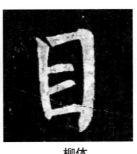

<table>
<tr><td>欧体</td><td>颜体</td><td>柳体</td><td>赵体</td></tr>
</table>

❖ 图 2-48 随体赋形

十三、向背有度

左右相迎者，应各回避，各不妨碍，力求生动。左右相背者，应各照顾，气势贯通，避免呆板。如非、张、教、妙，如图 2-49 所示。

| 欧体 | 颜体 | 柳体 | 赵体 |

❖ 图 2-49 向背有度

十四、重者变之

重复并列者，彼此应有区别，笔画长短、部首大小要有变化。如弱、林，如图 2-50 所示。

| 欧体 | 颜体 | 柳体 | 赵体 |

❖ 图 2-50 重者变之

十五、笔断意连

点画之间要承接，要有呼应，前一笔的出锋指向下一笔的起笔，使整个字形散神不散，增强结构的凝聚力。如之、行、为，如图 2-51 所示。

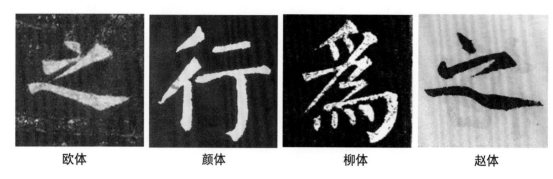

| 欧体 | 颜体 | 柳体 | 赵体 |

❖ 图 2-51　笔断意连

视频：学习毛笔书法的方法

第四节　学习毛笔书法的方法

了解书法的特点，遵循其规律，按照正确的方法进行练习，不断努力，相信大家一定会写出一手好字。

一、选好字帖，确定学习目标

从殷商甲骨文开始，几千年的历史积淀遗留下来的墨迹浩如烟海，很多经过千百年洗礼的书法作品成为经典流传了下来。布封说"风格即人"，人的性格千差万别，才体现出社会的多姿多彩。书法也一样，由于作品风格的不同，才显示出书法百花般的绚烂。作品除了具有某个朝代的特点外还明显带有书法家的个性特征，正因为这些个性的存在，才使得他们的作品有了成为经典的资本。我们学习书法，就要在经典书法作品中选择，像交友一样，要么选择一位与自己脾气相投、性格相近的"挚友"，以便对自己品格的培养有所促进；要么选择一位与自己性格相反、性情相异的"诤友"，以期补充自己的不足，这两者都是明智的选择。只有每天面对着自己喜爱的字帖，才有兴趣去临习研究，特别是在尚未能理智地控制自己的学习情绪时，兴趣是个重要的因素，它能帮助你树立长期临习的信心。

选好第一个字帖很重要，这个字帖应该是高质量的、符合自己性格特点的，然后按照

正确的方法去临摹，就会达到预期的目的，取得事半功倍的效果。

二、从楷书入手打好基础

楷书也叫真书，楷书有四大家"欧颜柳赵"，即唐代欧阳询、颜真卿、柳公权，元代赵孟頫。欧、颜、柳、赵四体书法，历来被学书法者奉为楷模。欧体险劲俊逸，颜体挺拔浑厚，柳体遒劲清雅，赵体圆润清秀。通过摹写，对比四体运笔、结构的不同特点，可以提高学习者的鉴赏能力和艺术水平。

初学书法，大多从"欧颜柳赵"四家楷书的其中一家入手。苏东坡说："真生行，行生草。真如立，行如行，草如走。未有未能立而能行，未能行而能走者也。"欲行欲走先需立稳脚跟，然后才可行可走。可是真书难学，要从中学得笔法，须下苦功夫。然而，许多学者反对从楷书入手，这是学术上的争论。据笔者观察，倘若学者的楷书水平较低，他的行草隶篆格调也不会很高。另外，笔者不提倡学习者将一些尚未经过历史检验的现代书法家作品作为自己的临习范本。

三、临摹是途径

临摹字帖是学习书法的必由之路，也是行之有效的方法，临帖是学习书法最根本的方法。古往今来，没有一个书法家是不经临习而成功的。只有临帖，取唐楷、晋行、汉隶、秦篆等传统的精华，才会有所获，必须坚信不疑，坚定不移。

临摹法又分双摹法、单摹法、对临法、背临法四种。

（一）双摹法

将拷贝纸覆盖在优秀的法帖上，用铅笔或钢笔描出空心字，取去法贴，然后用毛笔照空心字描。注意"描"不是涂，在轮廓线的范围内用笔"写"，不周之处，稍加修整，以了解点画的行笔走向等。双摹法如图2-52所示。

（二）单摹法

将拷贝纸覆盖在优秀的法帖上，用铅笔或钢笔在范字笔画中间描出一条线，取去法帖，然后用毛笔照线写字，力求与范字相同。单摹法如图2-53所示。

（三）对临法

将优秀的法帖置于临帖架上或案上，对照范字写下来，力求和范字一致。对临法如图2-44所示。

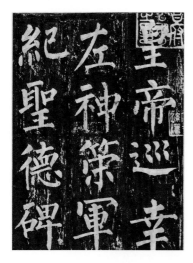

❖ 图 2-52 双摹法

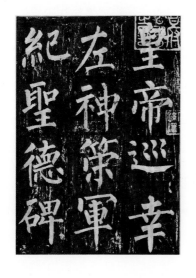

❖ 图 2-53 单摹法

❖ 图 2-53（续）

❖ 图2-54 对临法

（四）背临法

在对临法的基础上，将优秀的法帖背写下来，力求和原帖相似。背临法如图2-45
所示。

❖ 图 2-55 背临法

四、读帖是学习书法的好方法

读帖或者叫看帖，实际上就是研究、分析字帖，是学习书法必不可少的一种重要方法。临摹字帖是照着范字写，观察的是一笔一画的特点，而读帖是对所临的碑帖，从笔法、笔意、结构、章法到形态、神韵作全面的分析研究，通过细心观察、体会，以求进一步地理解和更深刻的记忆。字帖的奥秘和魅力，要经过临、读，再临、再读，反复多次，才能领悟。清代周星莲在《临池管见》中说："初学不外临摹，临书得其笔意，摹书得其间架；临摹既久，则莫如多看、多悟、多商量、多变通。"苏东坡"尝将古人字帖，悬诸壁间，观其举止动静，心摹手追，得其大意"。

读帖可分为细读和泛读。细读就是对重点的碑帖进行仔细、认真地观察与揣摩，有时是针对临帖中碰到的问题重点突破，以达到心领神会、茅塞顿开的目的。泛读就是选择多种碑帖阅读、参证、比较、研究。比如书法大字典里每个字都有正、草、隶、篆几种书体，而每一种书体每个字都列出不同碑帖、著名书法家的字迹，是泛读的好资料。

五、临帖中应注意的问题

临摹的方法主要是学习字帖的结构和用笔，结构要长时间学习积累，用笔的巧妙之处要通过仔细观察笔画的细节并用心感悟，千万不可忽略。然而结构和用笔又是紧密相关的，美的结构是靠美的用笔支撑而成的。在通临的基础上，可单就结构和用笔进行分临。有些字的结构变化很多，有的同一碑帖中同一字的结构都不一样。在临帖过程中，要把不同的结构，分门别类，重点进行分析比较，对偏旁错落，斜欹揖让，总结特点，体会美之所在，

最终收到最好的效果。不假思索地依葫芦画瓢的临帖方法叫作抄帖。虽然临过多次，仍然无法留下深刻的印象，在以后的创作中，一旦遇到碑帖上没有的字，便会束手无策。

俗话说："万事开头难"。初学书法可能会碰到各种困难，容易烦躁，这是正常现象。可以看看书圣王羲之怎么教他的孩子王献之练字。古时候有一个大书法家叫王献之，他小时候热爱书法，那么怎么才能把字练得好呢？他去问他的父亲，父亲说："你只要把院子里的十八口大水缸水用完，天天练、月月练、年年练，就能把字练好。"于是，王献之勤学苦练，终于成为一位大书法家。我们现在有着优越的条件，只要刻苦努力练习，再加上老师的指导，就一定能把字写得整洁美观。

思考与练习

1. 正确的写作姿势可以概括为哪八个字？

2. 五字执笔法将执笔的方法概括为哪五个字？

3. 永字八法中，点、横、竖、撇四种笔画分别称为什么？

4. 分别对双摹、单摹、对临、背临四种学习方法进行学习体验。

第三章 中性笔书法的基本知识

目前，我们最喜欢使用的一种书写工具就是中性笔，由于它的书写介质的黏度介于水性和油性之间，因而称为中性笔。中性笔油墨黏度较低，出水非常流畅，书写起来不滞不滑，兼具钢笔和圆珠笔的优点，书写手感舒适，使用方便快捷，是当今社会使用最广泛的一种书写工具。

美观大方的中性笔字会给人留下极好的印象。现在的求职信都是计算机设计制作的，省时省力且相当精美，但如果可以用中性笔写一份字体整洁优美的求职信，应该会有意想不到的效果。

第一节 中性笔的执笔运笔法

视频：学习中性笔书法的方法

一、中性笔执笔法

中性笔的执笔方法不同于毛笔，一般用拇指、食指和中指紧捏笔杆下端，距笔头2~2.5厘米处，如图3-1所示。无名指和小指自然并拢靠在中指后面，笔杆上端靠在虎口处，笔身略斜。书写时，不必像写毛笔字那样讲究悬腕、悬肘，可以将小指贴在纸面上，一边书写一边移动，既省力又灵便。如写楷书时，为了使笔画能横平竖直，起收有度，可采用三指执笔法，以中性笔尖的后部着纸书写。若写行书，特别是横写、横排时，可用食指、中指夹住笔杆，再用拇指、食指、中指三个指尖捏住笔杆下端，使笔杆稍向后倒，以中性笔尖的右面着纸书写，这样执笔稳，书写速度快。如写较大行书、草书，特别是竖写、竖排时，可采用毛笔执笔法（五字执笔法），使笔杆垂直，以中性笔尖的顶面着纸书写，甚至悬肘书写。这样执笔的回旋余地较大，写出的字易收到活泼飞动的效果。

❖ 图 3-1 中性笔执笔法

二、中性笔运笔法

使用中性笔写字时，主要是靠手腕和手指的弹性，用"点"的动作落笔，用"按"的动作收笔。在线条的粗细和提按上，中性笔运笔虽不及毛笔那么丰富，但只要使用得法，仍有一定的表现力。

中性笔的运笔还应该注意以下两点。

（一）快起快收

中性笔笔尖的滑动感强而弹性差，书写时，应在注意提按的前提下，每笔起笔宜轻，收笔要快。整个笔画宜一气呵成，不宜拖泥带水。

（二）注意轻重

要表现中性笔线条的力度，除注意其缓急外，还须注意突出其轻重的变化，使笔画显得刚劲圆浑。按则粗，提则细。由于中性笔的笔头是一粒金属圆珠，书写时无论怎样画动，都是中锋轨迹，因此提按和中锋运笔不能照搬毛笔字的运笔法，而要从中性笔的实际出发。

第二节　中性笔基本笔画的书写方法

如果把汉字比喻成机器，那么基本笔画就是零件，零件的好坏决定机器的质量，只有零件大小、厚薄、粗细、长短适宜，组装起来的机器才牢固、美观。因此，要写好中性笔字，先要练好基本笔画，只有在基本笔画上下功夫，才能写出仪态万千的美的字形。

汉字的基本笔画由点、横、竖、撇、捺、钩、提、折八笔组成。点、横、竖、撇、折、提等笔画的写法与其他硬笔基本相同，只有钩和捺的写法较特殊。"点"若按中性笔平时方法书写，略显单薄，而借鉴毛笔的写法，即在顿笔后再把笔往上推，让推出的笔画与第一笔重合，并自然形成弧形，会就显得丰满。写"横折"画时，横画要快，行笔至转弯处，须自然顿笔，然后用力写出竖画，就显得精神。写"竖弯钩"画时，其竖画须写得较快，行笔至弧形弯处时，用笔较缓，且渐渐用力自然挑出，才能收到含蓄、庄重的效果。写"竖"画时，下笔轻顿，即向下行笔，由重到轻，形成悬针往上钩，以增添钩的厚度。还有一种方法是在行笔到终点后，起笔再从上向下按笔，这样书写的好处是可以防止多余的色油留在钩尖。写"撇"画时，下笔稍顿后即轻笔撇出，稍回锋提起。写"捺"画时，可在写字纸下垫一层较厚的软纸，靠纸的弹性增强提按动作，重按后滑出。

学习中性笔书法，应该先掌握中性笔楷书的基本笔画。由于这八种基本笔画在具体字中所处的位置不同，所以又分别具有不同的形态。

（一）点

点的种类很多，这里把中性笔楷书的点分为右点、左点、长点、竖点四种，其他形态的点可以由此举一反三。

（1）右点：下笔较轻，然后渐重，向右下侧顿笔，最后向左下方回锋收笔，如图 3-2 所示。

❖ 图 3-2　右点

（2）左点：写法基本同右点，但行笔方向往下略向左偏一些，收笔时要顿笔，如图 3-3 所示。

❖ 图 3-3　左点

（3）长点：起笔写法与右点相同，只是中间部分行笔用力并向右下方侧锋按笔，使笔画逐渐加粗，整体取势略呈弧形，如图 3-4 所示。

❖ 图 3-4　长点

（4）竖点：实际上是右点的变形，当点在字头居中出现时，人们习惯将点的收笔处与下面笔画连接起来，因此，这种点形态比较直，如图 3-5 所示。

❖ 图 3-5 竖点

（二）横

横有长横和短横。由于人的视觉错觉，横画不能写成水平，而应写成左低右高，收笔时稍按一下笔，使笔画变重些，这样显得平稳。所以，人们常说的"横平竖直"，不是指横水平书写，而是要求看上去平稳的意思。

长横与短横的划分没有绝对标准，主要根据字的整体结构的需要和变化来决定横画的长短。

（1）长横：下笔稍重，然后轻提并均匀行笔，行笔接近右端时，边行笔边逐渐加力，接近终端，略向右下方顿笔回锋。长横的运笔应是两端略重而缓，中间稍轻而快，其笔势应是两端略粗，如图 3-6 所示。

❖ 图 3-6 长横

（2）短横：短横一般写成左轻右重的左尖横。写法是下笔稍轻，然后向右上方行笔，逐渐加力按笔，使笔画均匀加粗至终端轻顿回锋收笔，如图 3-7 所示。

❖ 图 3-7 短横

（三）竖

中性笔字的竖画主要有悬针竖、垂露竖两种，竖画在字的左边时一般用垂露竖，最后

一笔是竖画的通常情况下使用悬针竖。

（1）悬针竖：起笔右侧式顿笔，然后稍微提笔顺势下行，中间蓄势，再快速出锋呈悬针状。整个笔画要求圆满丰润，露锋不宜过长过细，如图 3-8 所示。

（2）垂露竖：起笔与悬针竖相同，行笔至中间用力稍轻，使中间部分略微细一些，行笔到下端后稍用力顿笔回锋收笔，切记垂露竖要挺拔有力，如图 3-9 所示。

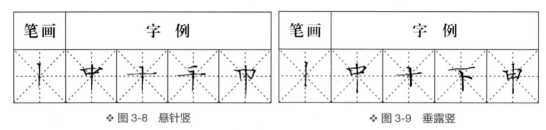

❖ 图 3-8　悬针竖　　　　　　　　　　　　❖ 图 3-9　垂露竖

（四）撇

撇的种类归纳起来主要有三种，即短撇、斜撇、竖撇。书写时要求取势准确、运笔明快、柔中有刚、干净利落。

（1）短撇：起笔稍重，从右上向左下，顿笔后迅速向左下撇出，运笔明快锋利，要求快而有节，犹如飞鸟啄食，以疾取胜，如图 3-10 所示。

❖ 图 3-10　短撇

（2）斜撇：轻笔起笔或稍顿起笔，然后顺势向左下方缓行蓄势，最后迅速提笔出锋。要求力送笔尖，以轻疾取胜，如图 3-11 所示。

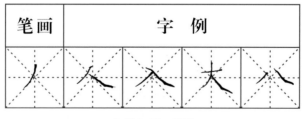

❖ 图 3-11　斜撇

（3）竖撇：竖撇取势较直，轻斜顿，顺势向下缓行蓄势，然后圆转向左迅速掠过，整个笔画呈竖弧形，撇尾要饱满潇洒，如图 3-12 所示。

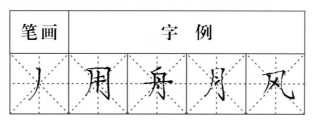

❖ 图 3-12 竖撇

（五）捺

捺有斜捺和平捺两种，斜捺根据字的需要又有长短之分，捺画主要是掌握行笔的提按和波浪起伏的取势，书写时要注意提按结合，姿态多变。

（1）斜捺：起笔宜轻，且略微向上滑动然后一边向右下方行笔，一边按笔，笔画由细逐步均匀加粗，至捺脚处顿笔，转向右逐渐提笔出锋，如图 3-13 所示。

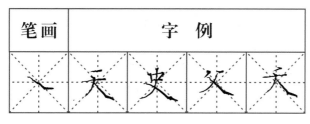

❖ 图 3-13 斜捺

（2）平捺：起笔稍轻，提笔向右上微仰再转笔向右下行，逐渐加力使笔画慢慢加粗，至捺脚处，稍驻作顿，蓄势提笔向右出锋捺出，如图 3-14 所示。

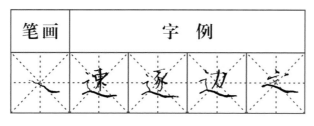

❖ 图 3-14 平捺

（六）提

提是向右上挑出的一个呼应笔画，由粗变尖、爽利有力。提又分为单提和竖提两种。

（1）单提：下笔较重，由重到轻向右上行笔，收笔要出尖。单提画在不同的字中角度和长短略有不同。书写时应该注意区别，如图 3-15 所示。

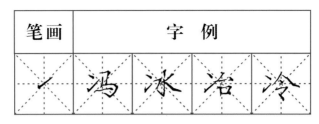

❖ 图 3-15　单提

（2）竖提：下笔写竖，到适当处略顿笔向右上写斜提，一笔写成，收笔处出尖，如图 3-16 所示。

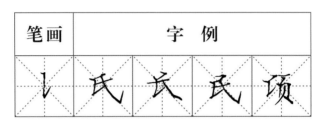

❖ 图 3-16　竖提

（七）钩

由于钩在字的结构上所处的位置不同，形成了钩的方向有所不同。大体可分为横钩、竖钩、竖弯钩、戈字钩、反犬旁、心字钩等。书写时要求出锋快，干净利落，形似啄木鸟嘴。

（1）横钩：起笔与长横相同，行笔到钩处，先向右上略提笔，然后顿笔蓄势，再轻提笔向左下方快速钩出，钩不宜长，如图 3-17 所示。

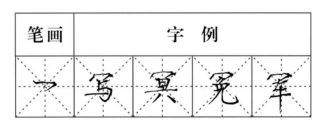

❖ 图 3-17　横钩

（2）竖钩：写法与垂露竖相同，起笔右斜顿笔，然后提笔顺势向下并逐渐提笔，使笔画由粗变细，至钩处再变粗，中间宜向左微拱，使竖画显得挺拔有力，钩前要蓄势，提笔并翻转笔锋向左上快速钩出，钩不宜过长，如图 3-18 所示。

❖ 图 3-18　竖钩

（3）竖弯钩：起笔与竖画相同，行至折笔处，轻笔圆转向右徐行，并渐稍加力，至钩处稍驻蓄势后，轻快地垂直向上挑出，钩宜小且饱满。要求底部圆中求平。竖弯钩在竖弯的基础上，收笔时向上方钩出，笔画比竖弯要长一些，如图 3-19 所示。

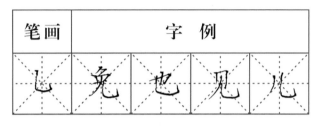

❖ 图 3-19　竖弯钩

（4）戈字钩：戈字钩的关键在于钩的弯度的把控，弯度过大，显得软弱无力；弯度太小，则又显得僵硬而乏力。所以，书写时应注意弯度圆而劲，斜度随字形而定。斜钩的整体形态一般比较长。

戈字钩写法：起笔稍重，然后逐渐提笔，使笔面渐细，并向右下微弯而行，至钩处稍驻蓄势向右斜上钩出，钩宜小不宜大，如图 3-20 所示。

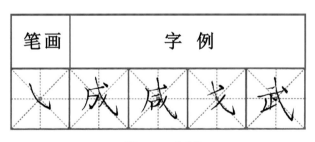

❖ 图 3-20　戈字钩

（5）反犬旁：反犬旁实际就是竖弯钩的起笔略伸向左作弧形长颈，从整体上看像人的驼背。常用于书写"豕""象""家"以及反犬旁等字。起笔要轻，然后徐徐向右下作弧形，要曲中有直，至钩处顿笔蓄势，迅速向左上提笔出锋，使钩画短而健，如图 3-21 所示。

❖ 图 3-21 反犬旁

（6）心字钩：轻起笔，然后边行边按笔，使笔画渐粗，并呈下弧状，至出钩处略顿笔后翻笔向左上快速出锋，钩不宜大，如图 3-22 所示。

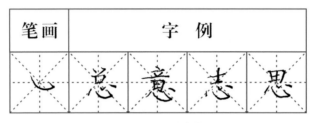

❖ 图 3-22 心字钩

（八）折

中性笔字的折画大体有横折、竖折、撇折、撇点四种。

（1）横折：起笔略轻，至折处要稍驻后向右上微昂再顿笔转锋向下或左下行笔，如图 3-23 所示。

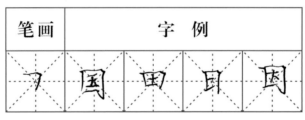

❖ 图 3-23 横折

（2）竖折：起笔略轻，下行笔稍微左倾，至折处稍顿后再折笔向右行笔，如图 3-24 所示。

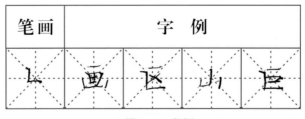

❖ 图 3-24 竖折

（3）撇折：起笔与撇画相同，至撇端稍顿笔后折向右上写折，如图 3-25 所示。

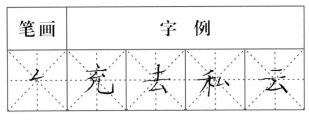

笔画	字　例

❖ 图 3-25 撇折

（4）撇点：下笔写撇，不出尖顿笔后折向右下写长点，收笔较重。注意上部撇和下部长点的角度要恰当，如图 3-26 所示。

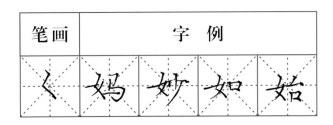

笔画	字　例

❖ 图 3-26 撇点

由上面介绍的基本笔画的书写方法可以看出，汉字笔画书写的运笔规律一般是：横、竖、撇的起笔较重；点和捺的起笔较轻；转折处要略顿笔，稍重、稍慢；提和钩开始要略顿笔，稍重，然后逐渐转为轻快，收笔出尖；撇和捺都要出锋。所有笔画都是一笔写成，不能重描。这些笔画在组成汉字时，有的形状会略有变化。因此，在书写时，要注意多观察，把笔画形状写准确。

第三节　中性笔书法间架结构

用中性笔写字也要讲究字的结体，即字的间架结构。古人称之为"守白"。因为用笔写出的是线条，而表现出来的是被线条划分的空白，空白的分布正是字的间架结构的决定性因素。一个好的字的结体，应是重心稳妥，笔画排列匀称，疏密适当。这也是汉字"上紧下松，左右相让、外宽内收"的基本原则。

（1）两点水：上下两点距离不宜太近，上点可写成右点或撇点，位置偏右，如图 3-27 所示。

❖ 图 3-27 两点水

（2）三点水：三个点不能在同一条线上，应上点靠右，中间那个点移左，下面的点提锋向上点的右部，如图 3-28 所示。

❖ 图 3-28 三点水

（3）四点底：所有的点都有呼有应、错落有致、和而不同，如图 3-29 所示。

❖ 图 3-29 四点底

（4）单人旁：竖画的长短由右边的笔画数量决定，右边笔画多，则竖画长些；反之，则短，如图 3-30 所示。

❖ 图 3-30 单人旁

（5）双人旁：上面撇稍短，下面的撇从上撇中部撇出，如图 3-31 所示。

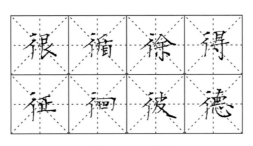

❖ 图 3-31　双人旁

（6）右耳刀：忌写得过大，应在字中间处起笔，右耳刀在整个字的中下方，如图 3-32 所示。

❖ 图 3-32　右耳刀

（7）左耳旁：上宽下窄，上大下小，如图 3-33 所示。

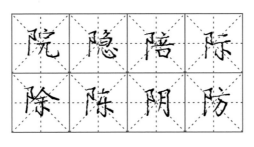

❖ 图 3-33　左耳旁

（8）右耳旁：右肩略向上耸，弯钩不可过小，如图 3-34 所示。

❖ 图 3-34　右耳旁

（9）走之旁：起笔要重些，捺笔顿笔处对准上部的右肩，如图3-35所示。

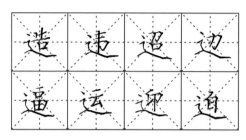

❖ 图3-35　走之旁

（10）宝盖头：宝盖头的大小与下部相反，上大则下小；反之，宝盖头小，下面应该舒展些，如图3-36所示。

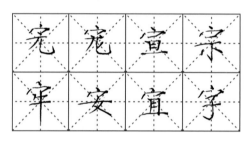

❖ 图3-36　宝盖头

（11）心字底：左点靠下，右点和中间那点稍上，钩形不要太大，如图3-37所示。

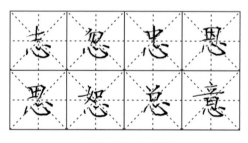

❖ 图3-37　心字底

（12）竖心旁：左点垂直靠下，右点横摆靠上，竖笔腰间细一些，如图3-38所示。

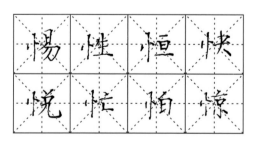

❖ 图3-38　竖心旁

（13）广字头：点居中，撇笔忌粗忌长，应轻而舒展，如图3-39所示。

❖ 图3-39 广字头

（14）"欠"字旁：上撇直而短，横钩形要小，下撇竖而左弯，捺笔须伸展，如图3-40所示。

❖ 图3-40 "欠"字

（15）"女"字旁：上撇直，下撇弯，反捺点长且凸，如图3-41所示。

❖ 图3-41 "女"字

（16）左右相向点：距离稍远些，如图3-42所示。

❖ 图3-42 左右相向点

（17）框内有横的字：框内横画占一边，如图 3-43 所示。

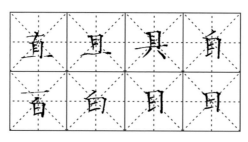

❖ 图 3-43　框内横

（18）多竖画的字：突出主笔，主笔长而重，次笔短而轻，如图 3-44 所示。

❖ 图 3-44　多竖画

（19）下竖对上点的字：保持重心稳定，如图 3-45 所示。

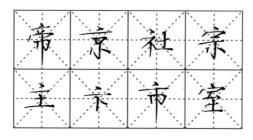

❖ 图 3-45　下竖对上点

（20）撇捺稍高：撇捺笔应高于字下端，如图 3-46 所示。

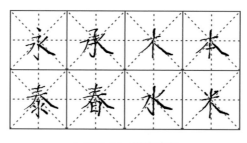

❖ 图 3-46　撇捺稍高

（21）木字底：撇捺变为点，如图 3-47 所示。

❖ 图 3-47　木字底

（22）撇捺交叉：交叉点应落在中轴线上，如图 3-48 所示。

❖ 图 3-48　撇捺交叉

（23）左长右扁：右边部位靠右下部或右中部，如图 3-49 所示。

❖ 图 3-49　左长右扁

（24）左短右长：左边部位应在左上方，如图 3-50 所示。

❖ 图 3-50　左短右长

（25）左右部位相向的字：应该靠近点、紧凑点，如图 3-51 所示。

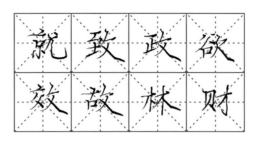

❖ 图 3-51　左右相向

（26）左右部位相背的字：左右部位应该分开些，中间要透气，如图 3-52 所示。

❖ 图 3-52　左右相背

（27）成对角的字：要把重心落在中心线上，如图 3-53 所示。

❖ 图 3-53　成对角

（28）上中下、左中右结构的字：要有主次之分、有收有放，如图 3-54 所示。

❖ 图 3-54　上中下与左中右

第四节　学习中性笔书法的方法

　　学习中性笔书法与学习毛笔书法一样要临摹法帖，笔者建议大家
选择古代优秀的小楷法帖。现在书店里很多硬笔（钢笔、铅笔、粉笔、
圆珠笔等）字帖，但现代很多书法家的书法没有经过时间的检验和历史岁月的洗礼，最好
不学习他们的书法作品。古代优秀的小楷法帖大都
具有较高的艺术性，除了其点画精到、粗细分明、
来龙去脉清晰外，还具有结构漂亮、章法完美的优点，
有利于初学者学习。另外，毛笔小楷法帖品种丰富、
风格多样，也便于选择使用。只是毛笔法帖的线条
比较粗壮，而中性笔笔迹比较尖细，所以临摹时应
去其血肉，取其筋骨，但不妨碍临习。只要认真学习，
肯定会有较大的收获。

　　那么怎样临摹法帖呢？

一、定字帖

　　挑选一本自己喜爱的、点画比较工整的、结体
比较匀称的古代小楷法帖来临摹。

二、摹与临

　　所谓摹，就是把法帖放在透明的习字纸下，用
中性笔照着法帖上的字一点一画地在笔画中间"描
红"。要求中性笔的笔迹不要越出毛笔字外，都写在
字帖上字的点画中间。这样，久而久之，就容易学
到字帖上字的结构。所谓临，就是把字帖放在习字
纸旁，照着帖上的字写。要求点画写得像，有轻重
节奏和粗细变化。这样，久而久之，就容易学到字
帖上字的笔意。由于临书比摹书难，因此要先摹后
临。由于临和摹是两种相辅相成的学习手段，所以
要临摹结合，循序渐进。中性笔临摹和毛笔临摹方
法一样，如图 3-55 ~ 图 3-57 所示。

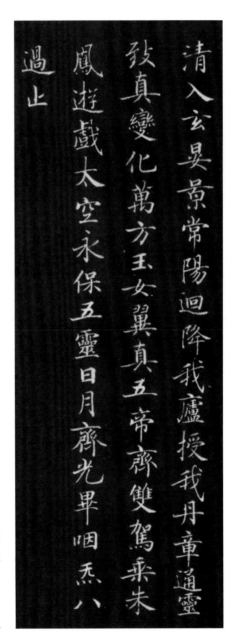

❖ 图 3-55　中性笔临摹字帖

❖ 图 3-56　中性笔摹帖示范

❖ 图 3-57　中性笔临帖示范

三、细读帖

对帖上的字，其点画怎样书写，结构怎样安排，章法怎样布置，都要仔细琢磨并从中找出规律。临摹时，不能贪多贪快，而应集中兵力打歼灭战，每天坚持半小时，反复临摹几个字，这样才会有真正的收获。对于难写的字，更要知难而上，多临摹，多比较。

四、背、核、用

背，就是不看帖，背着帖写，做到不看帖也能把帖上的字写出来，力求形神毕肖；核，就是将背写的字与帖上的字进行核对，看是否有差错，要善于发现自己的不足，从而改正缺点；用，就是实践，把已学到的东西，用到课堂与作业中去，在实践中巩固和提高所学

的东西。

　　最后，在已临摹好一种法帖后，还应博采众长地再临一些其他字帖。但是临习法帖最忌见异思迁，今天摹这本帖，明天临那本帖，像走马灯似的轮换着书写，这样是写不好字的，初学中性笔书法的同学务必注意。

思考与练习

　　1. 按中性笔执笔法图示及要求执笔，让老师或同学看看是否正确。

　　2. 用中性笔练习汉字的八种笔画。

　　3. 温习中性笔书法的间架结构特点。

　　4. 用中性笔摹写三篇古代小楷法帖。

　　5. 用中性笔临写三篇古代小楷法帖。

附录一　毛笔书法临摹范本

毛笔书法临摹范本见附图 1-1~ 附图 1-32。

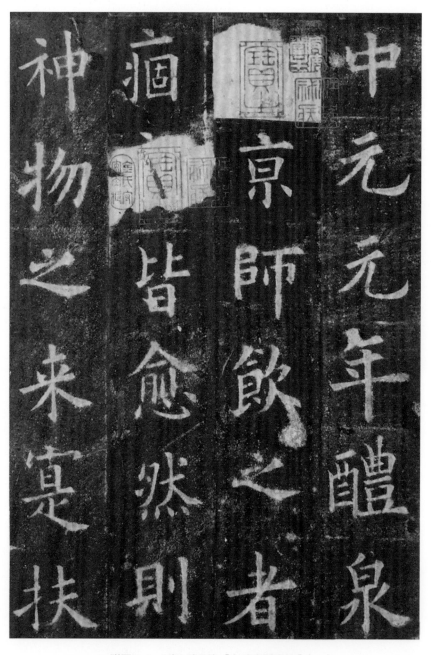

❖ 附图 1-1　[唐] 欧阳询《九成宫醴泉铭》（一）

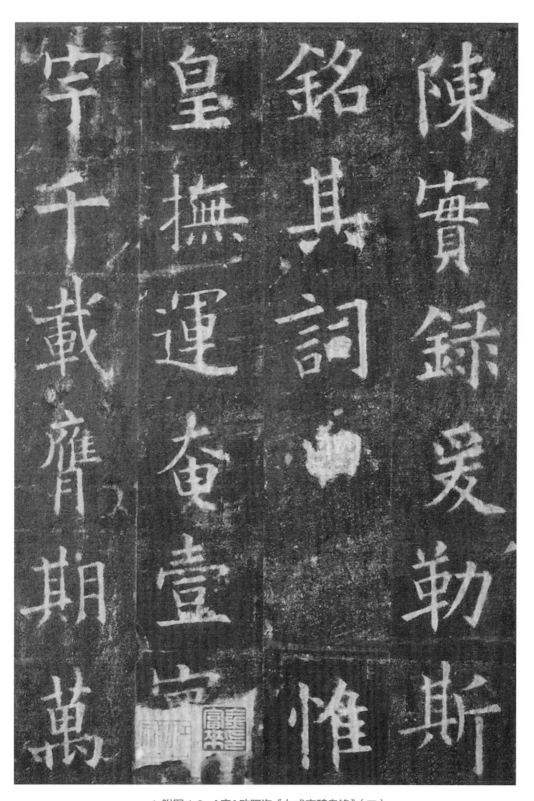

❖ 附图 1-2　[唐] 欧阳询《九成宫醴泉铭》(二)

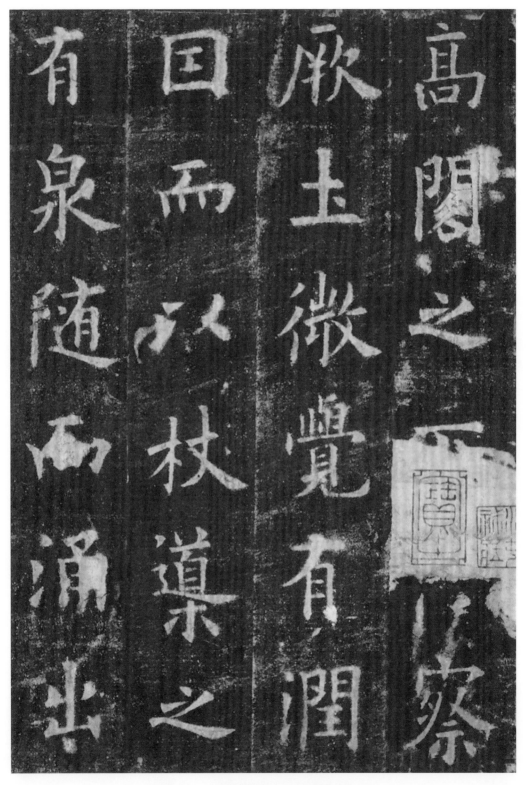

❖ 附图 1-3　[唐] 欧阳询《九成宫醴泉铭》（三）

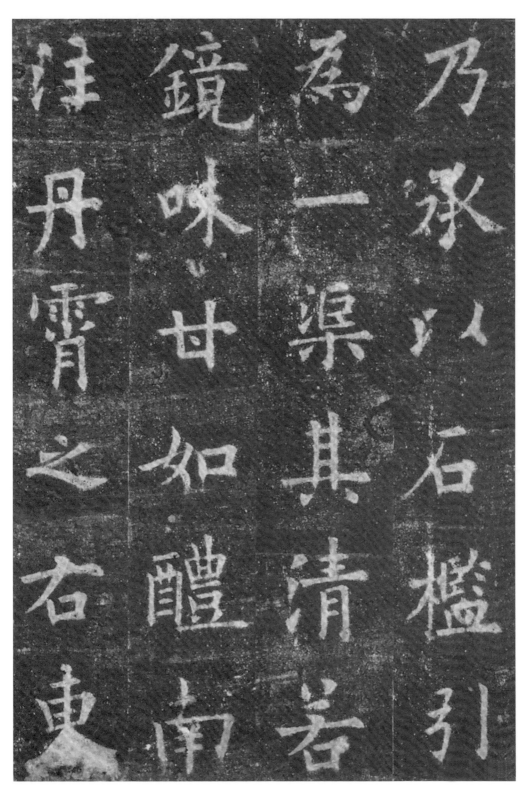

❖ 附图 1-4　［唐］欧阳询《九成宫醴泉铭》（四）

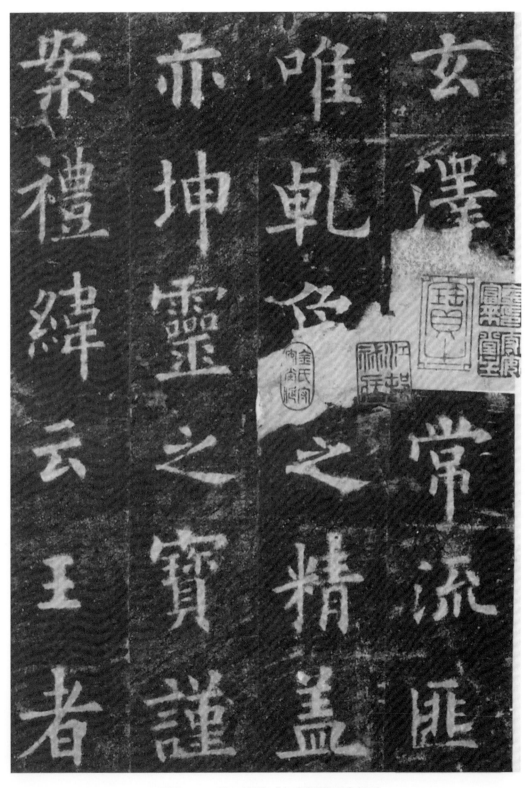

❖ 附图1-5　[唐]欧阳询《九成宫醴泉铭》（五）

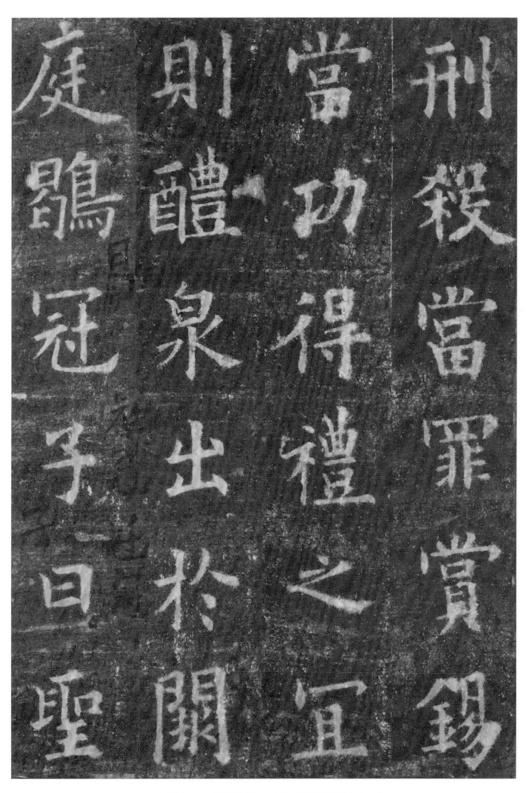

❖ 附图 1-6　[唐] 欧阳询《九成宫醴泉铭》（六）

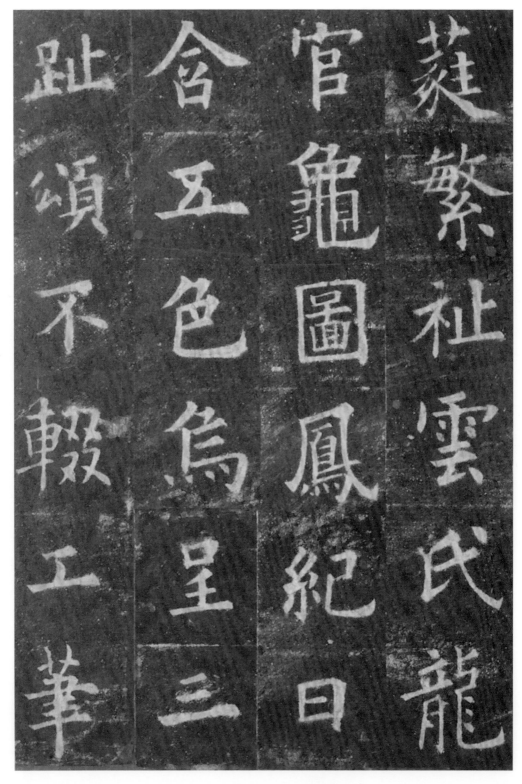

❖ 附图 1-7 ［唐］欧阳询《九成宫醴泉铭》（七）

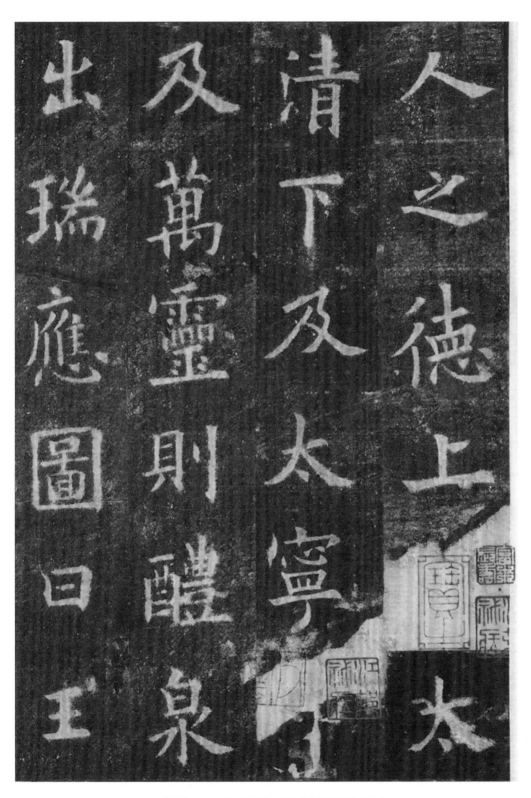

❖ 附图 1-8　[唐] 欧阳询《九成宫醴泉铭》(八)

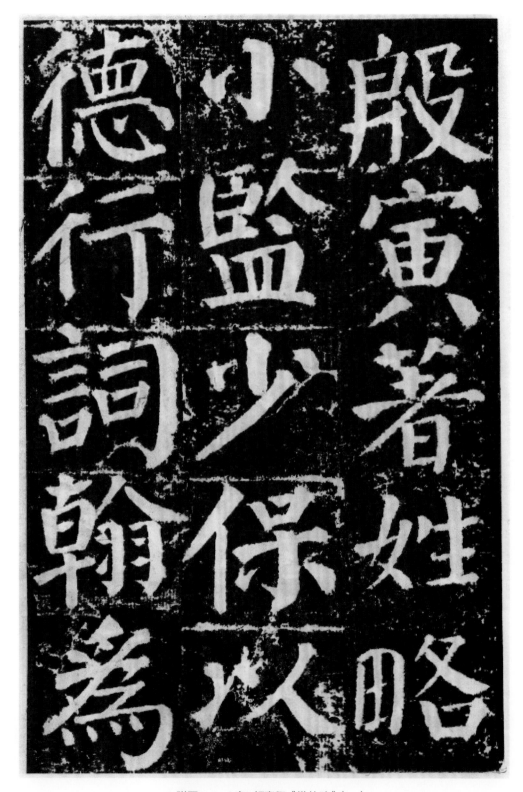

❖ 附图 1-9　[唐]颜真卿《勤礼碑》（一）

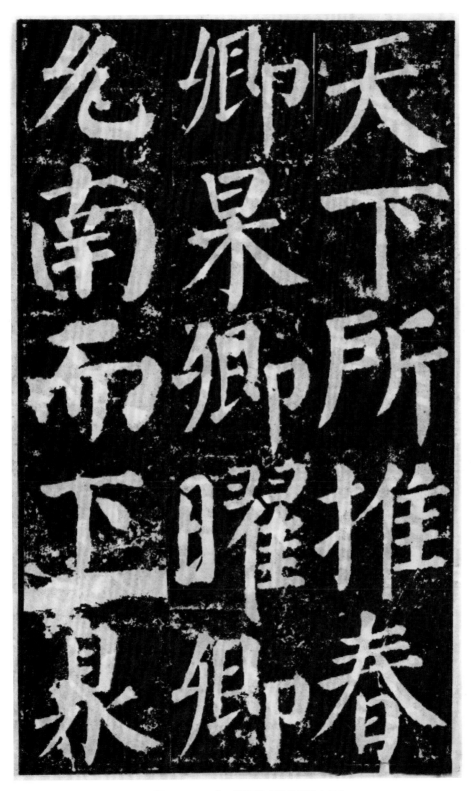

❖ 附图 1-10　[唐]颜真卿《勤礼碑》(二)

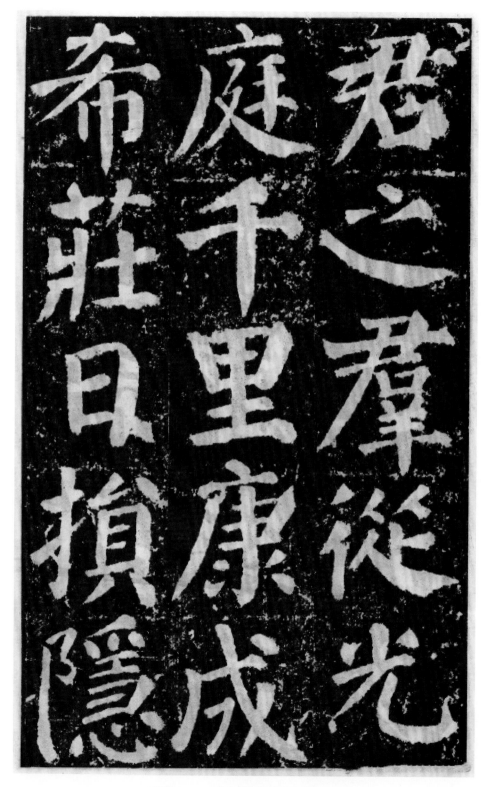

❖ 附图 1-11 ［唐］颜真卿《勤礼碑》（三）

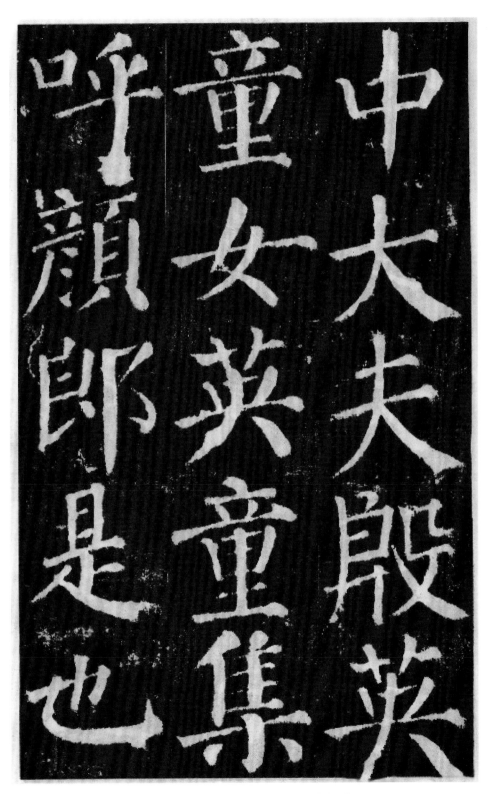

❖ 附图 1-12 [唐] 颜真卿《勤礼碑》(四)

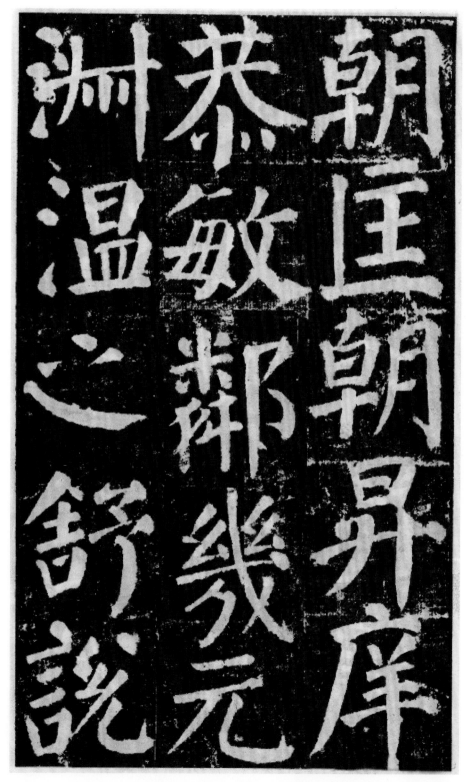

❖ 附图 1-13　[唐] 颜真卿《勤礼碑》（五）

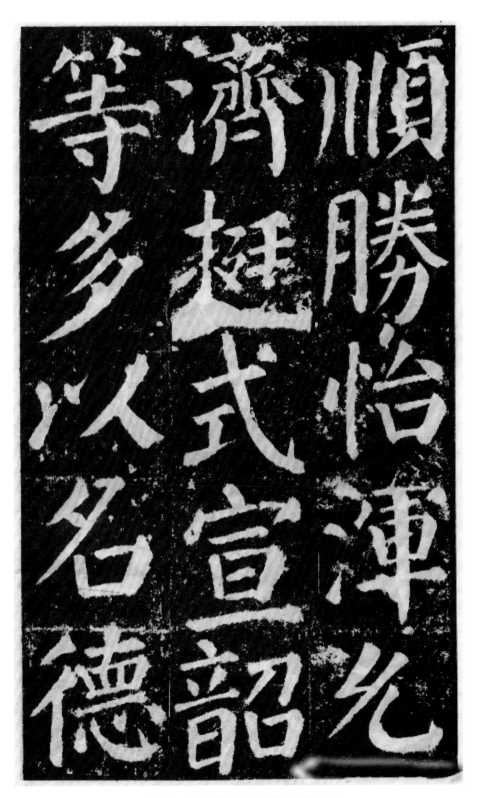

❖ 附图 1-14　[唐]颜真卿《勤礼碑》（六）

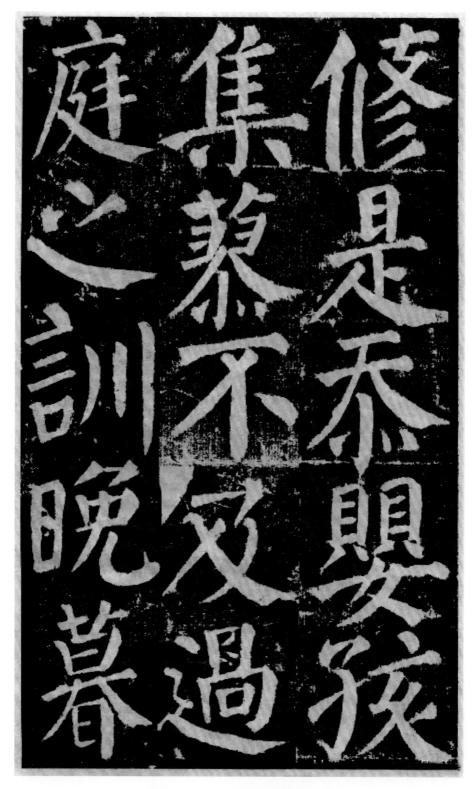

❖ 附图 1-15　[唐] 颜真卿《勤礼碑》（七）

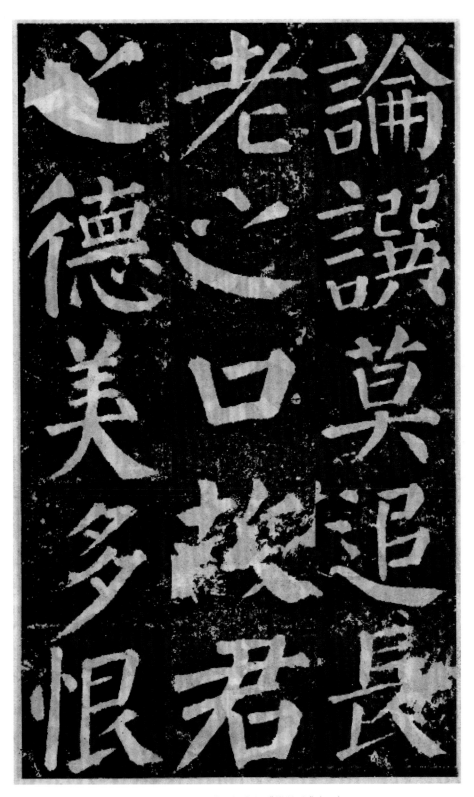

❖ 附图 1-16 [唐] 颜真卿《勤礼碑》(八)

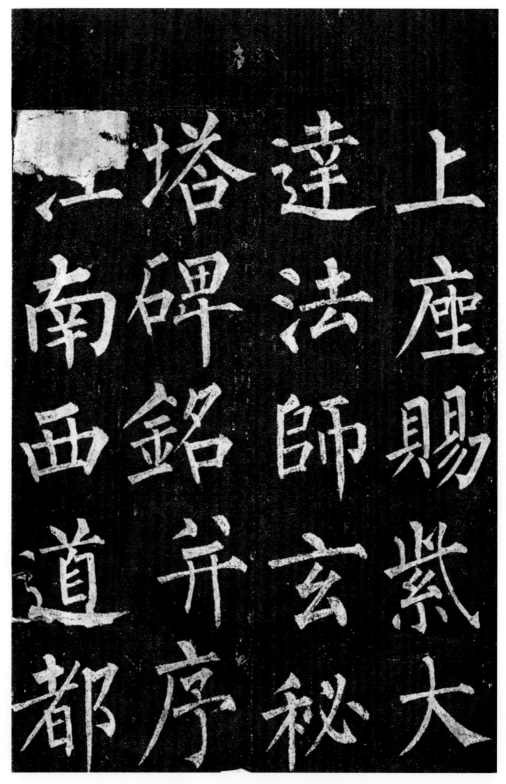

❖ 附图 1-17 ［唐］柳公权《玄秘塔》（一）

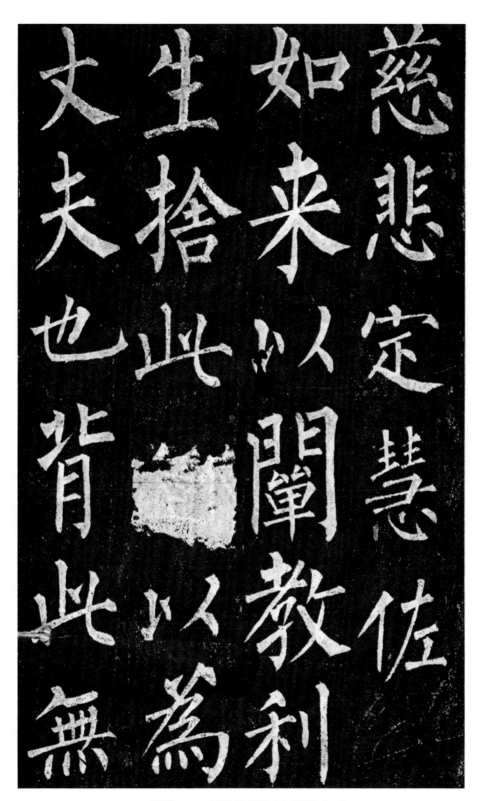

❖ 附图 1-18　[唐] 柳公权《玄秘塔》（二）

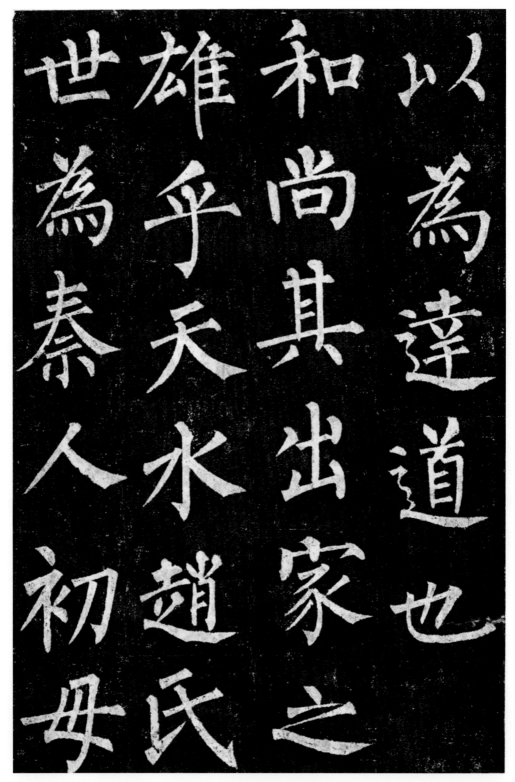

❖ 附图 1-19 ［唐］柳公权《玄秘塔》（三）

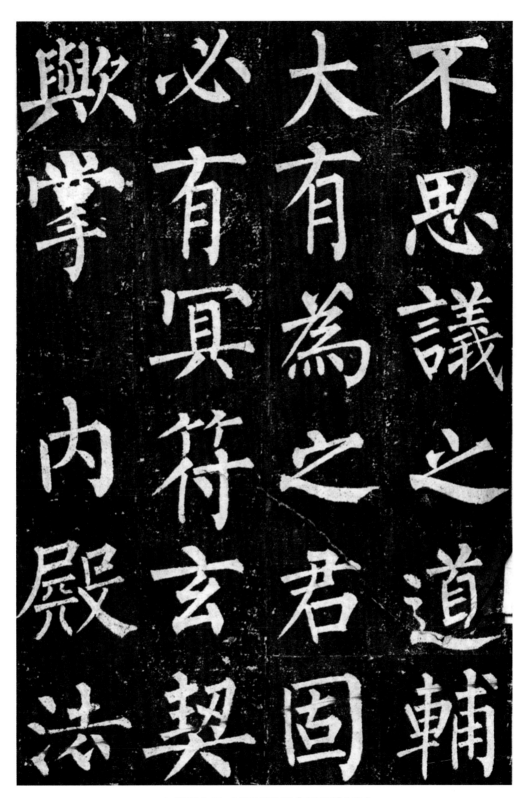

❖ 附图 1-20 [唐]柳公权《玄秘塔》(四)

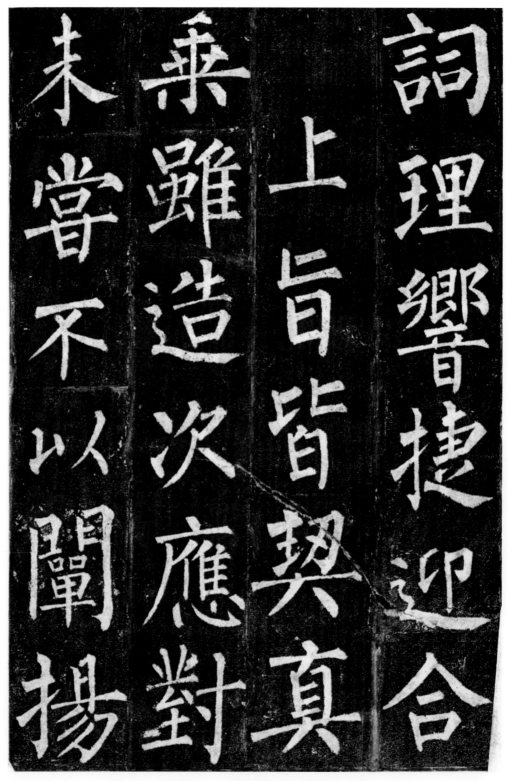

❖ 附图1-21　[唐]柳公权《玄秘塔》（五）

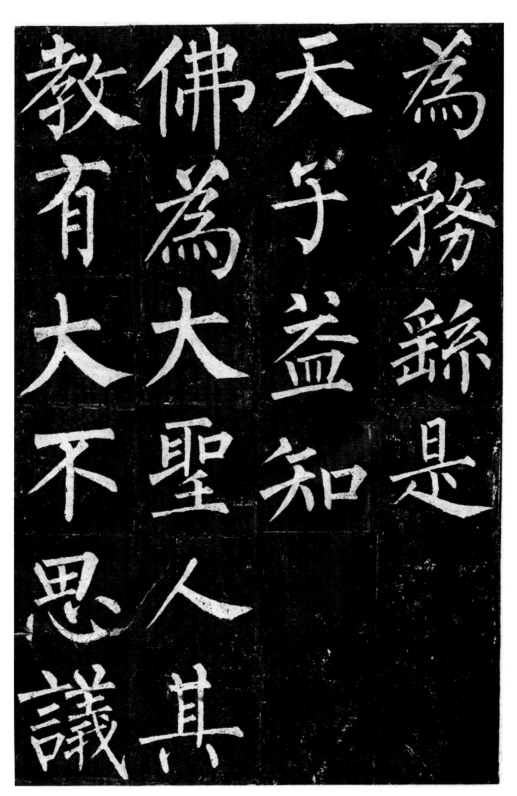

❖ 附图 1-22　[唐]柳公权《玄秘塔》(六)

❖ 附图 1-23 ［唐］柳公权《玄秘塔》（七）

❖ 附图 1-24　[唐] 柳公权《玄秘塔》(八)

❖ 附图1-25　[元]赵孟頫《胆巴碑》（一）

帝师之碑：集贤学士资德大夫，臣赵

✤ 附图 1-26 ［元］赵孟頫《胆巴碑》（二）

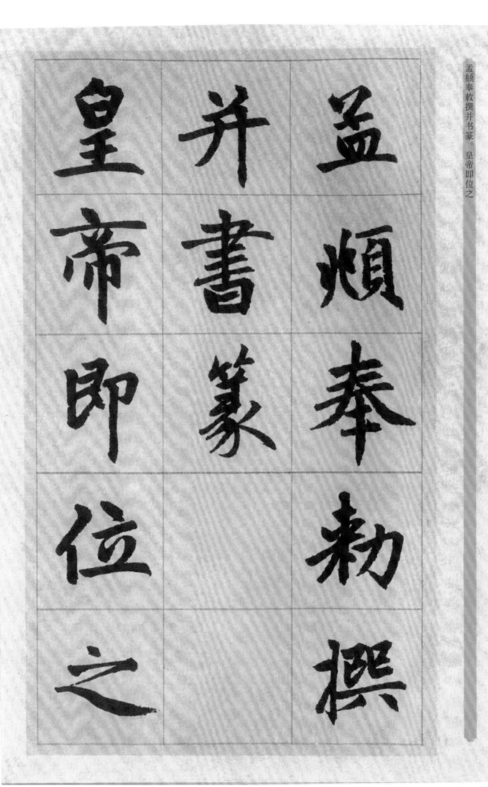

❖ 附图 1-27　[元] 赵孟頫《胆巴碑》（三）

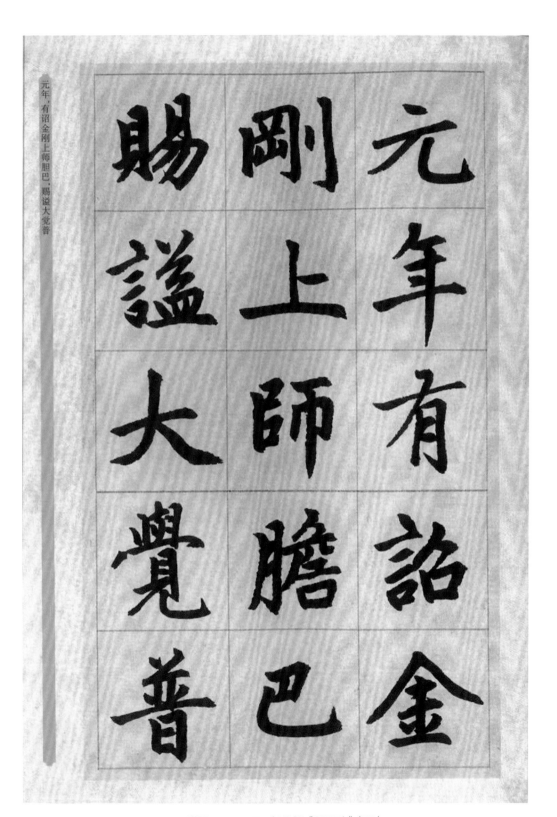

元年，有诏金刚上师胆巴，赐谥大觉普

❖ 附图 1-28　[元] 赵孟頫《胆巴碑》(四)

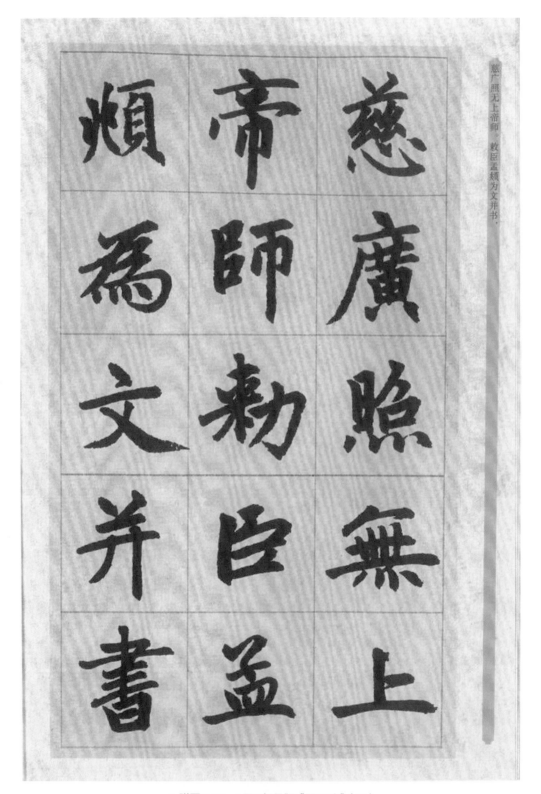

慈广照无上帝师，敕臣孟頫为文并书。

❖ 附图 1-29 ［元］赵孟頫《胆巴碑》（五）

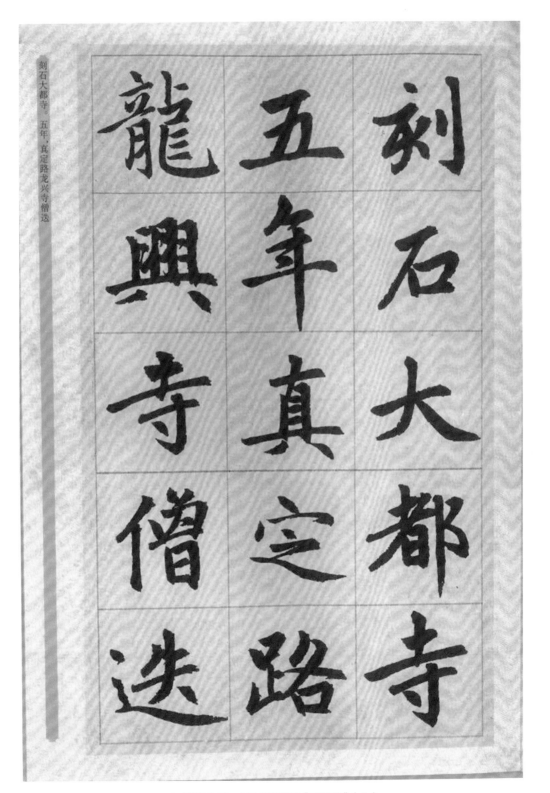

刻石大都寺。五年,真定路龙兴寺僧选

❖ 附图 1-30 [元]赵孟頫《胆巴碑》(六)

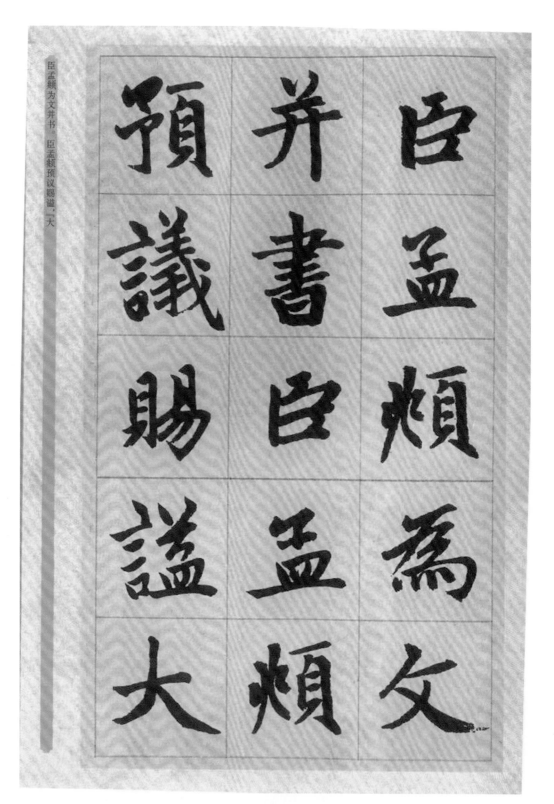

臣孟頫为文并书。臣孟頫预议赐谥。「大

❖ 附图 1-31　[元] 赵孟頫《胆巴碑》（七）

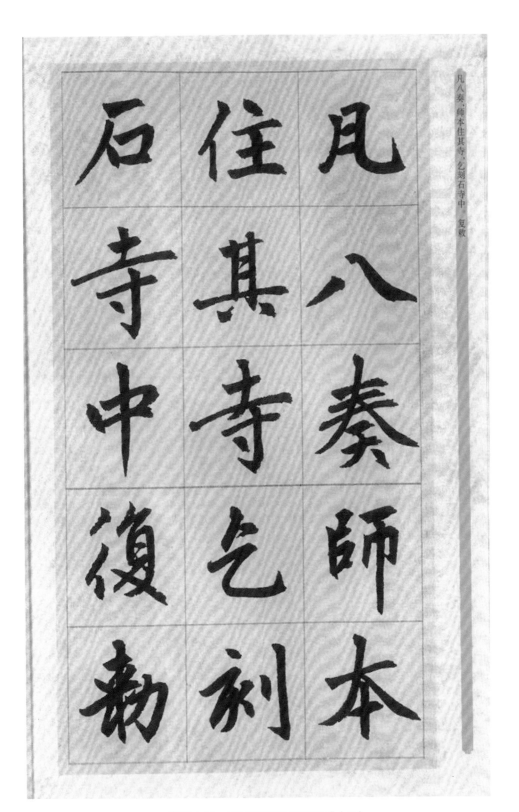

凡八奏，师本住其寺，乞刻石寺中，复敕

❖ 附图 1-32　[元]赵孟頫《胆巴碑》（八）

附录二　中性笔书法临摹范本

中性笔临摹范本见附图 2-1~ 附图 2-24。

青上帝君厰諱雲拘錦帔青帬遊迴虛無上

晏常陽洛景九嵋下降我室授我玉符道靈

致真五帝齊軀三靈翼景太玄扶輿乘龍駕

雲何慮何憂逍遙太極與天同休畢咽炁九

咽止

❖ 附图 2-1　[唐]无名氏《灵飞经》（一）

入室让向六拜叩齒十二道頹服十符祝如

上法畢平坐閉目思太玄玉女十真人同服

玄錦帔青羅飛華之帬頭並積雲三角髻餘

髮散垂之至齊手執玉精神虎之符共乘黑

翮之鳳白鸞之車飛行上清晏景常陽迴真

下降入地身中地便心念甲子一旬玉女諱字

❖ 附图2-2　[唐]无名氏《灵飞经》(二)

翠昇入華庭三光同暉八景長弁畢咽炁六

過止

十月十一月壬癸之日平旦入室北向叩齒

九通平坐思北方北極玉真黑帝名諱玄子

字上晹衣服如法乘玄雲飛輿從太玄玉女

十二人下降齋室之内手執通靈黑精玉符、

❖ 附图2-3 　[唐]无名氏《灵飞经》（三）

素羅衣服如法乘素雲飛輿從太素玉女十
二人下降齋室之内手執通靈白精玉符授
與地身地便服符一枚微祝曰
白帝玉真号曰浩庭素羅飛帝羽盖鬱青晨
景常陽迴駕上清流真曲降下鑒我形授我
玉符為我致靈玉女扶輿五帝降軿飛雲羽

❖ 附图 2-4 ［唐］无名氏《灵飞经》(四)

四月五月丙丁之日平旦入室南向叩齒九
通平坐思南方南極玉真赤帝君諱丹容字
洞玄衣服如法乘赤雲飛輿從絳宮玉女十
二人下降齋室之內手執通靈赤精玉符授
與地身地便服符一枚微祝曰
赤帝玉真廠諱丹容丹錦緋羅法服洋洋出

❖ 附图2-5 ［唐］无名氏《灵飞经》（五）

也少好道精誠真人因授其六甲趙愛兒者
幽州刺史劉虞別駕漁陽趙詠姉也好道得
尸解後又受此符王魯連者魏明帝城門校
尉范陵王伯綯女也亦學道一旦忽委塝李
子期入陸渾山中真人又授此法子期者司
州魏人清河王傅者也其常言此婦狂走云

❖ 附图2-6　[唐]无名氏《灵飞经》（六）

一日行三千里數變形為鳥獸得真靈之道

今在崑高偉遠久隨之乃得受法行之道成

今處九疑山其女子有郭勺藥趙愛兒王魯

連等並受此法而得道者復數十人或遊玄

洲或處東華方諸臺今見在也南岳魏夫人

言此云郭勺藥者漢度遼將軍陽平郭騫女

❖ 附图 2-7 ［唐］无名氏《灵飞经》（七）

女十真同服丹錦帔素羅飛帬頭並積雲三

角鱕餘髪散之至齊手執玉精金虎之符乘

朱鳳白鸞之車飛行上清晏景常陽迴真下

降入坦身中坦便心念甲午一旬玉女諱字

如上十真玉女悉降坦身仍叩齒六通咽液

六十過畢祝如太玄之文

❖ 附图2-8　[唐]无名氏《灵飞经》(八)

❖ 附图 2-9　[元] 赵孟頫小楷《汲黯传》（一）

揖之天子方招文學儒者上曰吾欲云々黯對曰
陛下內多欲而外施仁義柰何欲效唐虞之
治乎上黙然怒變色而罷朝公卿皆為黯
懼上退謂左右曰甚矣汲黯之戇也羣臣或
數黯々曰天子置公卿輔弼之臣寧令從諛承
意陷主於不義乎且已在其位縱愛身柰辱

❖ 附图 2-10　[元] 赵孟頫小楷《汲黯传》(二)

贵君不可以不拜黠曰夫以大将軍有揖客

曰自天子欲羣臣下大将軍大将軍尊重益

青既益尊姊為皇后然黠與亢禮人或説黠

為右内史為右内史數嵗官事不廢大将軍

貴人宗室難治非素重臣不能任請從黠

之以事知為丞相乃言上曰右内史界部中多

❖ 附图 2-11　[元] 赵孟頫小楷《汲黯传》（三）

之使河內失火延燒千餘家上使黯往視之還
報曰家人失火屋比延燒不足憂也臣過河南
河南貧人傷水旱萬餘家或父子相食臣
謹以便宜持節發河南倉粟以振貧民臣請
歸節伏矯制之罪上賢而釋之遷為滎陽
令黯恥為令病歸田里上費乃召拜為中大

❖ 附图 2-12 ［元］赵孟頫小楷《汲黯传》(四)

朝廷何黯多病二旦淌三月上常賜告者數終
不愈最後病莊助為請告上曰汲黯何如人
我助曰使黯任職居官無以踰人然至其輔
少主守城深堅招之不来麾之不去雖自謂
賁育亦不能奪之矣上曰然古有社稷之臣至
如黯近之矣大將軍青侍中上踞厕而視之

❖ 附图 2-13　[元]赵孟頫小楷《汲黯传》（五）

夫以數切諫不得久留內遷為東海太守黯

學黃老之言治官理民好清靜擇丞史而

任之其治責大指而已不苛小黯多病臥閨閣

內不出歲餘東海大治稱之上聞召以為主爵

都尉列於九卿治務在無為而已弘大體不拘

文法黯為人性倨少禮面折不能容人之過合

❖ 附图 2-14 ［元］赵孟頫小楷《汲黯传》（六）

己者善待之不合己者不能忍見士亦以此不

附焉然好學游俠任氣節內行脩絜好直

諫數犯主之顏色常慕傅柏袁盎之為人也

善灌夫鄭當時及宗正劉棄亦以數直諫不

得久居位當時是太后弟武安侯蚡為丞相中

二千石来拜謁蚡不為禮然黯見蚡未嘗拜常

❖ 附图 2-15　［元］赵孟頫小楷《汲黯传》（七）

揖之天子方招文學儒者上曰吾欲云二黯對曰
陛下內多欲而外施仁義柰何欲效唐虞之
治乎上黙然怒變色而罷朝公卿皆為黯
懼上退謂左右曰甚矣汲黯之戇也羣臣或
數黯二曰天子置公卿輔弼之臣寧令從諛承
意陷主於不義乎且已在其位縱愛身柰辱

❖ 附图 2-16　[元] 赵孟頫小楷《汲黯传》(八)

天地玄黄宇宙洪荒日月盈昃辰宿列張寒來暑往秋收冬藏閏餘成歲律召調陽雲騰致雨露結為霜金生麗水玉出崑崗劍周發殷湯坐朝問道垂拱

盈昃辰宿列張寒來暑往菜重芥薑海鹹河淡鱗潛羽翔龍師火帝鳥官人皇始制文字乃服衣裳推位讓國有虞陶唐弔民伐罪五常恭惟鞠養豈敢毀傷

❖ 附图2-17　[南朝陈与隋朝间]释智永《千字文》（一）

平章愛育黎首臣伏戎羌女慕貞絜男效才良知遇

遐邇壹體率賓歸王鳴鳳必啟得能莫忘罔談彼短

在樹白駒食場化被草木靡恃己長信使可覆器欲

穎及萬方蓋此身髮四大難量墨悲絲淖詩讚羔羊

景行維賢尅念作聖德建螭力忠則盡命臨深履薄

名立形端表正空谷傳聲虛興溫清似蘭斯馨如松

❖ 附图 2-18　［南朝陈与隋朝间］释智永《千字文》（二）

虚堂習聽禍因惡積福緣之盛川流不息淵澄取暎
善慶尺璧非寶寸陰是競容止若思言辭安定篤初
資父事君曰嚴與敬孝當竭美慎終宜令榮業所基
藉甚無竟學優登仕攝職比兒孔懷兄弟同氣連枝
從政存以甘棠去而益詠交友投分切磨箴規仁慈
樂殊貴賤禮別尊卑上和隱惻造次弗離節義廉退

❖ 附图 2-19　[南朝陈与隋朝间] 释智永《千字文》（三）

下睦夫唱婦隨外受傅訓顏沛匪虧性靜情逸心動
入奉母儀諸姑伯叔猶子神疲守真志滿逐物意移
堅持雅操好爵自縻都邑説席皷瑟吹笙升階納陛
華夏東西二京背芒面洛弁轉疑星右通廣內左達
浮渭擾涇宮殿盤鬱樓觀承明既集墳典亦聚羣英
飛驚圖寫禽獸畫綵仙靈杜稿鍾隸漆書壁經府羅

❖ 附图 2-20　[南朝陈与隋朝间] 释智永《千字文》(四)

丙舍傍啓甲帳對楹肆筵設席鼓瑟吹笙升階納陛弁轉疑星右通廣內左達承明既集墳典亦聚群英杜稾鐘隸漆書壁經府羅將相路俠槐卿戶封八縣家給千兵高冠陪輦驅轂振纓世祿侈富車駕肥輕策功茂實勒碑刻銘磻溪伊尹佐時阿衡奄宅曲阜微旦孰營桓公匡合濟弱扶傾綺迴漢惠說感武丁俊乂密勿多士寔寧晉楚更霸趙魏困橫假途滅虢踐土會盟何遵約法韓弊煩刑起翦頗牧用軍最精

❖ 附图 2-21　［南朝陈与隋朝间］释智永《千字文》（五）

宣威沙漠　馳譽丹青
九州禹跡　百郡秦并
嶽宗恒岱　禪主云亭
鴈門紫塞　雞田赤城
昆池碣石　鉅野洞庭
曠遠綿邈　巖岫杳冥
治本於農　務茲稼穡
俶載南畝　我藝黍稷
稅熟貢新　勸賞黜陟
孟軻敦素　史魚秉直
庶幾中庸　勞謙謹勅
聆音察理　鑑貌辨色
貽厥嘉猷　勉其祗植
省躬譏誡　寵增抗極
殆辱近恥　林皋幸即
兩疏見機　解組誰逼
索居閒處　沈默寂寥
求古尋論　散慮逍遙
欣奏累遣　慼謝歡招
渠荷的歷　園莽抽條

❖ 附图2-22　[南朝陈与隋朝间] 释智永《千字文》（六）

抗極殆辱近恥，林皋幸即。兩疏見機，解組誰逼。索居閑處，沉默寂寥。求古尋論，散慮逍遙。欣奏累遣，戚謝歡招。渠荷的歷，園莽抽條。枇杷晚翠，梧桐早凋。陳根委翳，落葉飄飖。遊鹍獨運，凌摩絳霄。耽讀玩市，寓目囊箱。易輶攸畏，屬耳垣墻。具膳飡飯，適口充腸。飽飫烹宰，飢厭糟糠。親戚故舊，老少異粮。妾御績紡，侍巾帷房。紈扇圓潔，銀燭煒煌。晝眠夕寐，藍筍象床。弦歌酒讌，接杯舉觴。矯手頓足，悅豫且康。嫡後嗣續，祭祀烝嘗。稽顙再拜，悚懼恐惶。

❖ 附图2-23　[南朝陈与隋朝间]释智永《千字文》(七)

惟房紈扇圓潔銀燭煒煌晝眠夕寐藍筍象床絃歌酒讌接杯舉觴矯手頓足悅豫且康嫡後嗣續祭祀蒸嘗稽顙再拜悚懼恐惶牋牒簡要顧答審詳骸垢想浴執熱願涼驢騾犢特駭躍超驤誅斬賊盜捕獲叛亡布射遼丸嵇琴阮嘯恬筆倫紙鈞巧任釣釋紛利俗並皆佳妙毛施淑姿工顰研咲年矢每催

羲暉朗曜璇璣懸斡晦魄環照指薪脩祜永綏吉劭矩步引領俯仰廊廟束帶矜莊徘佪瞻眺孤陋寡聞愚蒙羲暉等誚謂語助者焉哉乎也

❖ 附图 2-24 ［南朝陈与隋朝间］释智永《千字文》（八）

参考文献

[1] 宗白华. 宗白华全集 [M]. 合肥：安徽教育出版社，1994.

[2] 徐复观. 中国艺术精神 [M]. 沈阳：沈阳春风文艺出版社，1987.

[3] 叶朗. 现代美学体系 [M]. 北京：北京大学出版社，1999.

[4] 陈旭光. 艺术的意蕴 [M]. 北京：中国人民大学出版社，2000.